写给设计师的书

平面广告设计手册
（第2版）

李芳 编著

清华大学出版社
北京

内容简介

本书是一本全面介绍平面设计的图书，特点是知识易懂、案例易学、动手实践、发散思维。

本书从学习平面设计的基础知识入手，循序渐进地为读者呈现一个个精彩实用的知识和技巧。本书共分为7章，内容分别为平面广告设计的原理、平面广告设计的基础知识、平面广告设计的基础色、平面广告设计的构图、平面广告设计的行业分类、平面广告设计的视觉印象和平面广告设计的秘籍。同时，在本书第4~6章的每章节后面还安排了具体的"设计实战"，详细为读者分析了一个完整的综合设计思路、扩展等。并且在多个章节中安排了案例解析、设计技巧、配色方案、设计欣赏、设计实战、设计秘籍等经典模块，丰富本书内容的同时，也增强了实用性。

本书内容丰富、案例精彩、版式设计新颖，适合平面设计师、广告设计师、初级读者学习使用，也可以用作大中专院校平面设计专业以及平面设计培训机构的教材，同时也非常适合喜爱平面设计的读者朋友作为参考用书。

本书封面贴有清华大学出版社防伪标签，无标签者不得销售。
版权所有，侵权必究。举报：010-62782989，beiqinquan@tup.tsinghua.edu.cn。

图书在版编目(CIP)数据

平面广告设计手册 / 李芳编著 . —2版 . —北京：清华大学出版社，2020.7（2024.9重印）
（写给设计师的书）
ISBN 978-7-302-55473-8

Ⅰ．①平… Ⅱ．①李… Ⅲ．①平面广告－广告设计－手册 Ⅳ．① J524.3-62

中国版本图书馆 CIP 数据核字 (2020) 第 083943 号

责任编辑：韩宜波
封面设计：杨玉兰
责任校对：周剑云
责任印制：沈　露

出版发行：清华大学出版社
网　　址：https://www.tup.com.cn，https://www.wqxuetang.com
地　　址：北京清华大学学研大厦A座　　邮　编：100084
社 总 机：010-83470000　　邮　购：010-62786544
投稿与读者服务：010-62776969，c-service@tup.tsinghua.edu.cn
质量反馈：010-62772015，zhiliang@tup.tsinghua.edu.cn
印 装 者：三河市人民印务有限公司
经　　销：全国新华书店
开　　本：190mm×260mm　　印　张：13.75　　字　数：331 千字
版　　次：2016 年 7 月第 1 版　　2020 年 7 月第 2 版　　印　次：2024 年 9 月第 5 次印刷
定　　价：69.80元

产品编号：081482-01

本书是笔者对从事平面设计工作多年所做的一个总结,以让读者少走弯路、寻找设计捷径为目的。书中包含了平面设计必学的基础知识及经典技巧。身处设计行业,你一定要知道,光说不练假把式,因此本书不仅有理论、有精彩的案例赏析,还有大量的模块启发你的大脑,提升你的设计能力。

希望读者看完本书以后,不只会说"我看完了,挺好的,作品好看,分析也挺好的",这不是笔者编写本书的目的。我们希望读者会说"本书给我更多的是思路的启发,让我的思维更开阔,学会了举一反三,知识通过消化吸收变成了自己的",这才是笔者编写本书的初衷。

本书共分 7 章,具体安排如下。

第 1 章 平面广告设计的原理,主要介绍平面广告设计的概念、应用领域、媒介、点线面、四项原则、六项法则,是最简单、最基础的原理部分。

第 2 章 平面广告设计的基础知识,包括平面广告设计的图形、文字、色彩、版式和表现手法。

第 3 章 平面广告设计的基础色,从红、橙、黄、绿、青、蓝、紫、黑、白、灰 10 种颜色,逐一分析讲解每种色彩在平面设计中的应用规律。

第 4 章 平面广告设计的构图,其中包括 9 种不同的经典构图模式。

第 5 章 平面广告设计的行业分类,其中包括 10 种不同行业的平面设计的详解。

第 6 章 平面广告设计的视觉印象,包括 13 种不同的视觉印象。

第 7 章 平面广告设计的秘籍,精选 15 个设计秘籍,让读者轻松愉快地学完最后的部分。本章也是对前面章节知识点的巩固和理解,需要读者开动脑筋去思考。

本书特色如下。

◎ 轻鉴赏,重实践。鉴赏类书籍只能看,看完自己还是设计不好;本书则不同,增加了多个动手的模块,让读者边看边学边练。

◎ 章节合理，易吸收。第1~3章主要讲解平面设计的基本知识；第4~6章介绍构图、行业分类、色彩的视觉印象等；最后一章以轻松的方式介绍15个设计秘籍。

◎ 设计师编写，写给设计师看。针对性强，而且了解读者的需求。

◎ 模块超丰富。案例解析、设计技巧、配色方案、设计欣赏、设计实战、设计秘籍在本书中都能找到，一次性满足读者的求知欲。

◎ 本书是系列图书中的一本。在本系列图书中读者不仅能系统地学习平面设计，而且还有更多的设计专业内容供读者选择。

希望本书通过对知识的归纳总结、趣味的模块讲解，能够打开读者的思路，避免一味地照搬书本内容，推动读者自觉多做尝试、多理解，增强动脑、动手的能力。希望通过本书，激发读者的学习兴趣，开启设计的大门，帮助你迈出第一步，圆你一个设计师的梦！

本书由李芳编写，其他参与编写的人员还有王萍、董辅川、孙晓军、杨宗香。

由于时间仓促，加之编者水平有限，书中难免存在错误和不妥之处，敬请广大读者批评和指正。

编　者

第 1 章 平面广告设计的原理

1.1 平面广告设计的概念 2
1.2 平面广告设计的应用领域 3
1.2.1 标志设计 3
1.2.2 VI 设计 3
1.2.3 海报设计 4
1.2.4 包装设计 4
1.2.5 名片设计 5
1.2.6 画册设计 5
1.2.7 封面设计 6
1.2.8 卡片设计 6
1.3 平面广告设计的媒介 7
1.3.1 电视 7
1.3.2 媒体 7
1.3.3 报纸 7
1.3.4 互联网 8
1.3.5 墙体 8
1.3.6 户外广告 8
1.3.7 杂志 9
1.3.8 海报 9
1.3.9 电台 9

1.4 平面广告设计的点、线、面 10
1.4.1 点 10
1.4.2 线 10
1.4.3 面 11
1.5 平面广告设计的原则 11
1.5.1 实用性原则 11
1.5.2 商业性原则 12
1.5.3 趣味性原则 12
1.5.4 艺术性原则 13
1.6 平面广告设计的法则 14
1.6.1 形式美法则 14
1.6.2 平衡法则 14
1.6.3 视觉法则 15
1.6.4 以小见大法则 15
1.6.5 联想法则 16
1.6.6 直接展示法则 16

第 2 章 平面广告设计的基础知识

2.1 平面广告设计的图形 18
2.1.1 直接表达方式 18

2.1.2　间接表达方式 18
2.2　平面广告设计中的文字 19
　　2.2.1　手写体 19
　　2.2.2　印刷体 19
2.3　平面广告设计中的色彩 20
　　2.3.1　色相、明度、纯度 21
　　2.3.2　主色、辅助色、点缀色 ... 22
　　2.3.3　邻近色、对比色 23
　　2.3.4　色彩混合 24
　　2.3.5　色彩与平面广告设计
　　　　　的关系 25
　　2.3.6　常用色彩搭配 26
2.4　平面广告设计的版式 27
　　2.4.1　标准式 27
　　2.4.2　定位式 27
　　2.4.3　倾斜式 28
　　2.4.4　中轴式 28
　　2.4.5　文字式 29
　　2.4.6　图片式 29
　　2.4.7　自由式 30
　　2.4.8　背景式 30
　　2.4.9　水平式 31
　　2.4.10　引导式 31
2.5　平面广告设计的表现手法 32
　　2.5.1　夸张手法 32
　　2.5.2　对比手法 32
　　2.5.3　比喻手法 33
　　2.5.4　趣味手法 33
　　2.5.5　烘托手法 34
　　2.5.6　抽象手法 34

第3章

平面广告设计的基础色

3.1　红 ... 36
　　3.1.1　认识红色 36
　　3.1.2　洋红 & 胭脂红 37
　　3.1.3　玫瑰红 & 朱红 37
　　3.1.4　鲜红 & 山茶红 38
　　3.1.5　浅玫瑰红 & 火鹤红 38
　　3.1.6　鲑红 & 壳黄红 39
　　3.1.7　浅粉红 & 勃艮第酒红 ... 39
　　3.1.8　威尼斯红 & 宝石红 40
　　3.1.9　灰玫红 & 优品紫红 40
3.2　橙 ... 41
　　3.2.1　认识橙色 41
　　3.2.2　橘色 & 柿子橙 42
　　3.2.3　橙色 & 阳橙 42
　　3.2.4　橘红 & 热带橙 43
　　3.2.5　橙黄 & 杏黄 43
　　3.2.6　米色 & 驼色 44
　　3.2.7　琥珀色 & 咖啡 44
　　3.2.8　蜂蜜色 & 沙棕色 45
　　3.2.9　巧克力色 & 重褐色 45
3.3　黄 ... 46
　　3.3.1　认识黄色 46
　　3.3.2　黄 & 铬黄 47
　　3.3.3　金 & 香蕉黄 47
　　3.3.4　鲜黄 & 月光黄 48
　　3.3.5　柠檬黄 & 万寿菊黄 48

- 3.3.6 香槟黄 & 奶黄 49
- 3.3.7 土著黄 & 黄褐 49
- 3.3.8 卡其黄 & 含羞草黄 50
- 3.3.9 芥末黄 & 灰菊色 50

3.4 绿 51
- 3.4.1 认识绿色 51
- 3.4.2 黄绿 & 苹果绿 52
- 3.4.3 墨绿 & 叶绿 52
- 3.4.4 草绿 & 苔藓绿 53
- 3.4.5 芥末绿 & 橄榄绿 53
- 3.4.6 枯叶绿 & 碧绿 54
- 3.4.7 绿松石绿 & 青瓷绿 54
- 3.4.8 孔雀石绿 & 铬绿 55
- 3.4.9 孔雀绿 & 钴绿 55

3.5 青 56
- 3.5.1 认识青色 56
- 3.5.2 青 & 铁青 57
- 3.5.3 深青 & 天青色 57
- 3.5.4 群青 & 石青色 58
- 3.5.5 青绿色 & 青蓝色 58
- 3.5.6 瓷青 & 淡青色 59
- 3.5.7 白青色 & 青灰色 59
- 3.5.8 水青色 & 藏青 60
- 3.5.9 清漾青 & 浅葱色 60

3.6 蓝 61
- 3.6.1 认识蓝色 61
- 3.6.2 蓝色 & 天蓝色 62
- 3.6.3 蔚蓝色 & 普鲁士蓝 62
- 3.6.4 矢车菊蓝 & 深蓝 63
- 3.6.5 道奇蓝 & 宝石蓝 63
- 3.6.6 午夜蓝 & 皇室蓝 64
- 3.6.7 浓蓝色 & 蓝黑色 64
- 3.6.8 爱丽丝蓝 & 水晶蓝 65
- 3.6.9 孔雀蓝 & 水墨蓝 65

3.7 紫 66
- 3.7.1 认识紫色 66
- 3.7.2 紫 & 淡紫色 67
- 3.7.3 靛青色 & 紫藤 67
- 3.7.4 木槿紫 & 藕荷色 68
- 3.7.5 丁香紫 & 水晶紫 68
- 3.7.6 矿紫 & 三色堇紫 69
- 3.7.7 锦葵紫 & 淡紫丁香 69
- 3.7.8 浅灰紫 & 江户紫 70
- 3.7.9 蝴蝶花紫 & 蔷薇紫 70

3.8 黑、白、灰 71
- 3.8.1 认识黑、白、灰 71
- 3.8.2 白 & 月光白 72
- 3.8.3 雪白 & 象牙白 72
- 3.8.4 10% 亮灰 &50% 灰 73
- 3.8.5 80% 炭灰 & 黑 73

第 4 章
平面广告设计的构图

4.1 和谐 75
4.2 对称 78
4.3 对比 81
4.4 平衡 84

4.5 比例 87
4.6 重心 90
4.7 韵律 93
4.8 视点 96
4.9 垂直 99
4.10 设计实战：平面广告
 构图设计 102
 4.10.1 平面广告构图设计
 说明 102
 4.10.2 平面广告构图设计
 分析 103

第5章

平面广告设计的行业分类

5.1 食品平面广告设计 106
 5.1.1 趣味风格的广告设计ﾠ....... 107
 5.1.2 可爱风格的食品广告
 设计 108
5.2 烟酒平面广告设计 110
 5.2.1 简约风格的烟酒广告
 设计 111
 5.2.2 奢华风格的烟酒广告
 设计 112
5.3 化妆品平面广告设计 114
 5.3.1 偶像型的化妆品广告
 设计 115
 5.3.2 产品展示型的化妆品
 广告设计 116
5.4 服饰平面广告设计 118
 5.4.1 写实风格的服饰广告
 设计 119
 5.4.2 创意风格的服饰广告
 设计 120
5.5 电子产品平面广告设计 122
 5.5.1 夸张风格的电子产品
 广告设计 123
 5.5.2 科技化风格的电子产品
 广告设计 124
5.6 奢侈品平面广告设计 126
 5.6.1 古典风格的奢侈品
 广告设计 127
 5.6.2 高端风格的奢侈品
 广告设计 128
5.7 汽车平面广告设计 130
 5.7.1 恢宏大气风格的汽车
 广告设计 131
 5.7.2 风趣个性的汽车广告
 设计 132
5.8 房地产平面广告设计 134
 5.8.1 雅致风格的房地产广告
 设计 135
 5.8.2 尊贵风格的房地产广告
 设计 136
5.9 教育类平面广告设计 138
 5.9.1 插画风格的教育广告

　　　　　　　设计..........................139
　　5.9.2　简洁风格的教育广告
　　　　　　　设计..........................140
5.10　旅游平面广告设计.................142
　　5.10.1　清新自然风格的旅游
　　　　　　　广告设计...................143
　　5.10.2　矢量风格的旅游
　　　　　　　广告设计...................144
5.11　设计实战：多口味糖果广告
　　　　设计流程解析......................146
　　5.11.1　多口味糖果广告设计
　　　　　　　说明..........................146
　　5.11.2　多口味糖果广告设计
　　　　　　　分析..........................147

第6章

平面广告设计的视觉印象

6.1　安全..150
6.2　清新..153
6.3　环保..156
6.4　科技..159
6.5　凉爽..162
6.6　美味..165
6.7　热情..168
6.8　高端..171
6.9　朴实..174
6.10　浪漫..177
6.11　坚硬..180
6.12　纯净..183
6.13　复古..186
6.14　设计实战：化妆品广告色彩
　　　的视觉印象...............................189
　　6.14.1　化妆品广告色彩设计
　　　　　　　说明..........................189
　　6.14.2　化妆品广告色彩设计
　　　　　　　分析..........................190

第7章

平面广告设计的秘籍

7.1　轻松把握色彩的技巧...............194
7.2　彰显强烈文字诉求的平面广告
　　　设计...195
7.3　思维创新的永恒表达...............196
7.4　浅谈时代主流的广告魅力........197
7.5　画龙点睛的巧妙手法...............198
7.6　怎样做到合理统一的构图
　　　形式...199
7.7　符号所带来的视觉信息...........200
7.8　如何做好主题的传播...............201

- 7.9 创造出视觉语言的形象表达202
- 7.10 形神兼具的艺术感染效果203
- 7.11 直击心理的平面广告设计204
- 7.12 如何表现插画形式的平面广告设计205
- 7.13 用细节的灵动性打动人心206
- 7.14 如何巧妙地突出平面广告设计的层次感207
- 7.15 带你感受一形多意、一意多形的平面广告设计208

第1章 平面广告设计的原理

 广告,是广而告之的简称。如今广告遍布我们身边,最常见的包括公益广告、旅游广告、商业广告等。设计的构思主要是围绕对形状的认知与理解、点线面的形式归纳、色彩与质感的创造力、超乎寻常的创意而展开的。

 平面广告设计中的形状认知主要是诸多元素的组合编排,以形达意揭示出广告主题传达的思想,而整体的构造则力求清晰醒目和整体融合统一;点线面的视觉形式归纳中,点最大的特点是形成趣味的中心来达成与人类情感的共鸣。线则是给人不同的感觉,它的多边化能够带来节奏与韵律的美感,而且效果影响比点更强烈。面可以是图形的表现、图案的表现、文字的表现等,它可以挖掘出思维的潜能,是信息传达的最佳切入点;色彩可以称为平面广告的"生命",质感是平面广告的手段,两者相互结合能够强化主题的内涵,使平面广告更加超凡脱俗。

1.1 平面广告设计的概念

平面广告设计是以视觉传达的方式向受众传达广告诉求的一种方法。

平面广告设计中的形状,是视觉形式的基础,通过多种元素的提炼组合而成。色彩,能够创造出平面广告的生命力,它的表现能够传达出人们内心的情感,又能调动画面的视觉感受;质感,能够强化广告的感染力。质感的表现主要是通过触觉感知、强化主题内涵等,提升平面广告的价值。

平面广告是一种"无声的广告"。以无声胜有声,通过画面激发人们的思考,更加具有想象力和感染力。

1.2 平面广告设计的应用领域

◎ 1.2.1 标志设计

标志设计是指符号或商标设计，又称 LOGO 设计。它是对企业或商品的内涵定位、商业信息的精简设计，使标志更具个性化，因此更具代表性。

◎ 1.2.2 VI 设计

VI 设计是企业文化的视觉符号，它采用简化、统一、组合等综合手法进行整形设计，能够有效地树立起一个企业的良好形象。

◉ 1.2.3　海报设计

海报以醒目的画面来吸引人们的关注，主要运用文字、色彩、图案、构图等元素来强调画面的视觉效果。海报设计通常主题明确、一目了然。

◉ 1.2.4　包装设计

包装设计也属于平面设计的范畴。包装设计的好坏直接影响销售额度的高低，因此它不仅具有实用性，而且更加具有商业性。

◎ 1.2.5　名片设计

名片设计主要是对个人或所在公司形象的精简介绍，设计主要以简单直接地传递信息为主，由于版面很小，所以设计的版式构图及内容选择显得比较重要。

◎ 1.2.6　画册设计

画册设计的规律与技巧具有现实意义，它以传递企业品牌形象为主要目的，加大宣传力度、展示品牌产品，从而增强品牌的传播，对产品的销售具有积极的作用。

1.2.7 封面设计

封面设计可以尝试运用大胆的想法和奇特的构图、夸张的色彩、概念的图形等技巧突出主题，创造出较为完美、富有情感、视觉冲击力很强的封面。

1.2.8 卡片设计

卡片设计多以明信片与邀请函的形式出现，因此卡片的设计多以绚丽的精彩画面为主，给人的视觉带来美的享受。

1.3 平面广告设计的媒介

平面广告设计的媒介分别是电视、媒体、报纸、互联网、墙体、户外广告、杂志、海报、电台等。

1.3.1 电视

电视是最普遍、最主流的传播形式，不仅能够传播出产品的特性，还能给人们带来娱乐性的效果。

1.3.2 媒体

媒体广告宣传信息量较为广泛，可以使读者从广告产品整体上认识该产品，能够给人们传播最大信任度和亲切感。

1.3.3 报纸

报纸时效性较强，信息量大，可以很好地保存，而且它的审美性与产品的特性有着密切关系。

1.3.4 互联网

互联网具有较强的互动能力，它能够将大量的广告信息传达给人们，也是最有吸引力的宣传媒介。

1.3.5 墙体

墙体广告很少出现在繁华的城市中，它的宣传主要还是对广告产品的直接表达，既起到宣传的作用又美化了环境。

1.3.6 户外广告

户外广告是最有优势的宣传媒介之一。同时，户外广告设计也最为注重气势和企业文化的传播，能够有效地吸引观众的视线，达到宣传和销售的目的。

1.3.7　杂志

杂志是具有极强的观赏性、艺术性和大量信息的宣传形式，深受年轻人欢迎。因此，杂志成为很有效力的宣传载体。

1.3.8　海报

海报是一种视觉传达表现形式，它能够刺激人的视觉并吸引目光，再以新颖的创意取得很好的宣传效果。

1.3.9　电台

电台广告在20世纪80年代是最常用的广告媒介，它体现了时代性的文化传播，现如今虽然很少出现，但相信也会有很多人仍然钟爱电台。

1.4 平面广告设计的点、线、面

点、线、面是构成画面空间的最基本元素。点是画面的中心，也是组成线和面的基础；线具有延伸的作用，可以引导人的视线；面的面积较大，视觉感受较强。

◎1.4.1 点

点是无处不在的，根据方向远近的不同可以知道点是没有大小和形体的，它可以根据参照物的不同进行随意的伸缩。在平面广告设计中，点可以形成聚合扩散的状态，构成视觉中心感。

◎1.4.2 线

线是由点的运行而形成的轨迹，又是面的边界。线在平面广告设计中构成形体的框架，不同的数量以及方向所构成的形态与质感不同，它能够令平面广告更具有节奏感。

◉ 1.4.3　面

面是由线条移动构成的，面只有长度和宽度，却没有厚度。面在平面广告设计中是空间的构成部分，而面的多种部分构成又能构成体，能为画面带来丰富的表现。

1.5　平面广告设计的原则

在平面广告设计中有 4 个原则，分别是实用性原则、商业性原则、趣味性原则和艺术性原则。

◉ 1.5.1　实用性原则

实用性原则是平面广告设计最基本的原则之一，应更直观地向消费者传递商品的基本信息。以汽车为例，如 IVECO 汽车广告，突出空间大、承载能力强的实用性特征；如 smart 汽车，突出汽车短，停车方便的实用性特征。

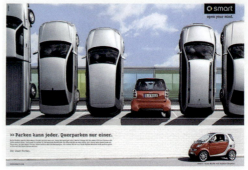

◎ 1.5.2　商业性原则

平面广告不仅要突出产品的实用性,而且要突出其商业性。平面广告设计应体现商品特征的性质,充分展示其商业价值。

◎ 1.5.3　趣味性原则

趣味性原则强调画面的表现力,运用夸张、插画、漫画、卡通等表现手法,将版面创造出有故事性的形式,将平面广告描绘得更加逼真、迷人,令人捧腹大笑、印象深刻。

◎ 1.5.4　艺术性原则

　　艺术性原则是为了吸引消费者对广告本身产生兴趣，而进一步去注意产品品牌的特性。艺术性原则注重画面的美感性、艺术性、创新性的表达，以视觉传递美感直击观者内心。

1.6 平面广告设计的法则

平面广告设计有 4 个法则，分别是形式美法则、平衡法则、视觉法则、以小见大法则、联想法则和直接展示法则。

◎ 1.6.1 形式美法则

形式美是一种具有相对独立性的审美对象，而形式美法则在平面广告设计中的表现主要有对称与统一、节奏与韵律、和谐等。

◎ 1.6.2 平衡法则

平衡法则形成的是一种稳定状态，它主要表现在元素本身的平衡、位置上的平衡等，平衡在画面中的表现能够给画面带来平稳感。

1.6.3 视觉法则

视觉法则主要是文字、图形、色彩的组合表现,能够有效地吸引人们的注意力,从而实现广告的形象化和视觉化。

1.6.4 以小见大法则

以小见大的平面广告设计是由一点或一个部分进行集中描绘或延伸扩大,是简洁的刻画与追求,给人带来极大的想象空间。

1.6.5 联想法则

联想感的平面广告设计是通过设计师丰富的想象，扩大艺术形象的表现力，加强画面感染力度；是从一个物体或事物，根据其共同特点联想到另外一个物体或事物，引起观者共鸣。

1.6.6 直接展示法则

直接展示在平面广告设计中应用较为广泛，它的表现形式是将主题或产品直接地展示在平面广告上，给人一种逼真的现实感，也会给人们带来亲切的信任感。

第2章 平面广告设计的基础知识

　　平面广告设计是一种具有策划性质的营销手段，通过视觉传播的方式，运用文字、图形、色彩等手法将信息传递给观众。

　　平面广告具有强烈的视觉冲击感，创意设计在传播过程中扮演着重要角色，能够迅速地传播出广告信息，进而吸引观众。

　　平面广告的版式设计是根据广告主题要求，将图片、文字、色彩、版式、表现手法进行合理的组合编排，使画面塑造出具有条理性的美感，突出产品品牌的文化特征。

2.1 平面广告设计的图形

平面广告中的图形设计是一种无声的信息传递和视觉形象的艺术表现。图形在平面广告设计中能够清晰地表达出产品所要表达的信息，又能最大限度地吸引人们的视线，引导观者更进一步了解商品。平面广告中的图形通常分为直接表达和间接表达两种方式，下面将具体介绍这两种方式。

◎ 2.1.1 直接表达方式

直接表达方式是一种"开门见山"的表现手法，能够更加直观、具体地传达出信息内涵，让人们能一目了然地体会到平面广告宣传的魅力，增强视觉信息的感染力。

◎ 2.1.2 间接表达方式

间接表达方式在平面广告设计中多以艺术的表现形式为主，令画面更加新颖且富有创造力，其也可以称为一种暗示的表现方式。以独特的手法来抓住人们强烈的好奇心理，给人留下深刻的印象，使广告达到"传情达意"的目的，这种方式会令观者的印象更加深刻。

2.2 平面广告设计中的文字

平面广告设计中的文字主要分为手写体和印刷体两种。手写体一般用于创意的表现和发挥,更具有趣味性;印刷体的文字则会显得更加规范,更易辨认。

◎2.2.1 手写体

平面广告设计中手写体的巧妙运用,能够突出文化内涵和彰显不同文化特色。它所形成的视觉冲击,能够使画面极富感染力,亦增强了作品的活力。

◎2.2.2 印刷体

为了准确鲜明地表达出广告产品的特点,一般应采用印刷字体,其能够与产品所表达的内容相呼应,以简单、醒目的形式引起人们注意,使其达到简约高效的目的。进一步来说,印刷体文字会更加凸显品牌的气质,增强人们对品牌的信任感。

2.3 平面广告设计中的色彩

在平面广告设计中,色彩是十分重要的科学性表达,在主观上是一种行为反应,在客观上则是一种刺激现象和心理表达方式。只有把握好作品整体主色的倾向,再调和色彩的变化才能做到图片色彩的和谐统一。色彩的重要来源是光,也可以说没有光就没有色彩,而太阳光被分解为红、橙、黄、绿、青、蓝、紫等色彩,各种色光的波长又是各不相同的。

红——750～620nm
橙——620～590nm
黄——590～570nm
绿——570～495nm
青——495～476nm
蓝——475～450nm
紫——450～380nm

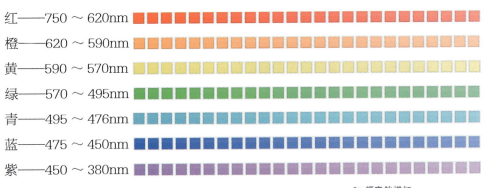

◎ 2.3.1 色相、明度、纯度

色彩是由光引起的，有着先声夺人的力量。色彩由三种元素构成，即色相、明度和纯度。

色相是色彩的首要特性，是区别各种色彩的最精确的准则。而色相又是由原色、间色、复色等组成的。各种色相的区别由不同的波长来决定，即使是同一种颜色也会分不同的色相，如红色可以分为鲜红、大红、橘红等，蓝色可以分为湖蓝、蔚蓝、钴蓝等，灰色又可以分红灰、蓝灰、紫灰等。人眼可分辨出大约一百多种不同的颜色。

明度是指色彩的明暗程度，其不仅表现于物体照明程度，还表现在反射程度的系数上。经过进一步分析，又可将明度分为九个级别，最暗为1，最亮为9，并划分出以下3种基调。

（1）1～3级为低明度的暗色调，给人一种沉着、厚重、忠实的感觉。

（2）4～6级为中明度色调，给人一种安逸、柔和、高雅的感觉。

（3）7～9级为高明度的亮色调，给人一种清新、明快、华美的感觉。

纯度既是色彩的饱和程度，也是色彩的纯净程度。纯度在色彩搭配上具有强调主题和意想不到的视觉效果。纯度较高的颜色则会给人造成强烈的刺激感，给人留下深刻的印象，但也容易造成疲倦感，如果与低明度的颜色相配合，则会显得细腻、舒适。纯度也可以分为三个阶段。

（1）高纯度：8～10级为高纯度，使人产生强烈、鲜明、生动的感觉。

（2）中纯度：4～7级为中纯度，使人产生舒适、温和平静的感觉。

（3）低纯度：1～3级为低纯度，使人产生一种细腻、雅致、朦胧的感觉。

◎ 2.3.2 主色、辅助色、点缀色

1. 主色

主色是画面中的主体颜色，起着主导作用，能够让空间整体看起来更为和谐，是不可忽视的色彩表现。一般来说，作品中面积占比最大的颜色即为主色。

2. 辅助色

辅助色在作品中是起到补充或辅助作用的色彩。辅助色可以与主色是邻近色，也可以是互补色，不同的辅助色会改变作品的基调，由此可见辅助色对于色彩的重要性。

3. 点缀色

点缀色是作品中占有极小面积的色彩，其灵活且巧妙。合理地应用点缀色可以令作品绽放出无穷的魅力，起到画龙点睛的作用。

◎ 2.3.3 邻近色、对比色

邻近色与对比色在平面广告色彩中经常出现，不同的搭配可以使人产生不同的视觉感受。邻近色搭配使作品更和谐、统一，对比色搭配使作品的视觉感更刺激、突出。根据广告的定位，选择不同的色彩搭配方式，使色彩更好地为广告服务。

1. 邻近色

邻近色从美术的角度来说，在相邻的两个颜色中能够看出彼此的存在，你中有我，我中有你；从色环上看就是两者之间相差90°，色彩冷暖性质相同，可以传递出相似的色彩情感。

2. 对比色

对比色可以说是两种色彩的明显区分，在 24 色环上相距 120°～180° 的两种颜色。对比色包括冷暖对比、色相对比、明度对比、饱和度对比等。对比色拥有强烈的分歧性，适当地运用能够加强空间感的对比和表现出特殊的视觉效果。

2.3.4 色彩混合

色彩的混合包括 3 种形式，即加色混合、减色混合和中性混合。

1. 加色混合

在对已知光源色的研究过程中，发现色光的三原色与颜料色的三原色有所不同。色光的三原色为红（略带橙味儿）、绿、蓝（略带紫味儿），色光三原色混合后的间色（红紫、黄、绿青）相当于颜料色的三原色，色光在混合后会使色光明度增加，使色彩明度增加的混合方法即称为加色混合，也叫色光混合。例如：

红光 + 绿光 = 黄光；
红光 + 蓝光 = 品红光；
蓝光 + 绿光 = 青光；
红光 + 绿光 + 蓝光 = 白光。

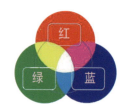

2. 减色混合

当色料混合在一起时，呈现出另一种颜色效果，此即是减色混合法。色料的三原色分别是品红、青和黄色，因为一般三原色色料的颜色本身不够纯正，所以混合后的色彩也不是标准的红色、绿色和蓝色。三原色色料的混合呈现出以下规律。

青色 + 品红色 = 蓝色；
青色 + 黄色 = 绿色；
品红色 + 黄色 = 红色；
品红色 + 黄色 + 青色 = 黑色。

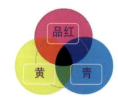

3. 中性混合

中性混合是指混面色彩既没有提高，也没有降低的色彩混合。中性混合主要有两种混合，即色盘旋转混合与空间视觉混合。把红、橙、黄、绿、蓝、紫等色料等量地涂在圆盘上，旋转之后即呈浅灰色。把品红、黄、青涂上，或者把品红与绿、黄与蓝紫、橙与青等互补上色，只要比例适当，均能呈浅灰色。

（1）色盘旋转混合。在圆形转盘上贴上两种或多种色纸，并使此圆盘快速旋转，即可产生色彩混合的现象，我们将其称为色盘旋转混合。

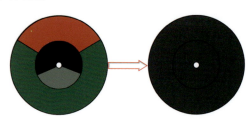

（2）空间视觉混合。空间视觉混合是指分别将两种以上颜色和不同的色相并置在一起，按不同的色相明度与色彩组合成相应的色点面，通过一定的空间距离，在人的视觉内产生的色彩空间幻觉所达成的混合。

◎ 2.3.5 色彩与平面广告设计的关系

色彩是一种诉诸人情感的表达方式，对人的心理和生理都会产生一定的影响。平面广告设计利用人对色彩的感觉来创造富有个性层次的画面，从而使广告更加突出。色彩与平面广告的结合不仅能够给画面带来印象深刻的视觉感受，还能创造出画面的冷暖、远近等变化。

- 红、橙、黄等暖色系的颜色可以产生暖的色彩感受，并提升画面的温馨的暖意。而青、蓝、紫以及黑、白、灰则会给人清凉爽朗的感觉。
- 远近感也与冷、暖色系相关联。暖色给人以突出、前进的感觉，冷色则给人以后退、远离的感受。

◎ 2.3.6 常用色彩搭配

较协调的平面广告色彩搭配推荐：

- RGB=135,136,130　CMYK=54,44,46,0
- RGB=242,236,226　CMYK=7,8,12,0
- RGB=20,15,10　CMYK=85,83,88,73
- RGB=113,75,54　CMYK=57,71,81,24
- RGB=184,178,133　CMYK=35,28,52,0

- RGB=144,149,129　CMYK=51,38,50,0
- RGB=236,237,237　CMYK=9,6,7,0
- RGB=135,146,148　CMYK=54,39,38,0
- RGB=158,139,115　CMYK=46,46,55,0
- RGB=182,167,117　CMYK=36,34,58,0

- RGB=210,209,204　CMYK=21,16,19,0
- RGB=79,51,37　CMYK=64,76,85,45
- RGB=229,220,213　CMYK=12,14,15,0
- RGB=144,145,140　CMYK=50,41,42,0
- RGB=75,82,90　CMYK=77,67,58,16

- RGB=141,104,85　CMYK=52,63,67,5
- RGB=254,254,254　CMYK=0,0,0,0
- RGB=59,48,46　CMYK=74,76,74,48
- RGB=159,103,80　CMYK=45,66,70,3
- RGB=106,46,46　CMYK=56,87,79,34

- RGB=173,114,56　CMYK=40,62,87,1
- RGB=242,241,240　CMYK=6,5,6,0
- RGB=33,27,29　CMYK=82,81,77,64
- RGB=37,160,227　CMYK=73,26,2,0
- RGB=184,91,130　CMYK=36,76,31,0

- RGB=110,64,40　CMYK=56,76,90,30
- RGB=245,243,242　CMYK=5,5,5,0
- RGB=50,32,22　CMYK=72,80,88,61
- RGB=79,83,110　CMYK=78,71,46,6
- RGB=66,97,56　CMYK=78,54,92,18

较冲突的平面广告色彩搭配推荐：

- RGB=49,42,42　CMYK=77,77,74,52
- RGB=230,231,227　CMYK=12,8,11,0
- RGB=193,19,89　CMYK=31,99,49,0
- RGB=214,149,16　CMYK=22,48,96,0
- RGB=126,137,142　CMYK=58,43,40,0

- RGB=121,87,63　CMYK=57,67,78,17
- RGB=239,246,238　CMYK=9,2,9,0
- RGB=96,175,170　CMYK=64,17,38,0
- RGB=47,6,6　CMYK=70,94,93,68
- RGB=197,170,148　CMYK=28,36,41,0

- RGB=252,95,24　CMYK=0,76,89,0
- RGB=236,230,230　CMYK=9,11,8,0
- RGB=57,39,27　CMYK=71,78,87,56
- RGB=1,164,0　CMYK=78,13,100,0
- RGB=201,95,77　CMYK=27,75,68,0

- RGB=159,34,28　CMYK=43,98,100,11
- RGB=45,30,16　CMYK=74,80,93,64
- RGB=88,45,31　CMYK=59,82,90
- RGB=153,139,124　CMYK=47,45,50,0
- RGB=251,197,167　CMYK=1,31,33,0

- RGB=35,78,139　CMYK=91,75,25,0
- RGB=235,237,242　CMYK=9,7,4,0
- RGB=71,42,34　CMYK=66,80,83,50
- RGB=58,82,34　CMYK=79,58,100,30
- RGB=152,148,147　CMYK=47,40,38,0

- RGB=202,177,159　CMYK=25,33,36,0
- RGB=240,239,236　CMYK=7,6,8,0
- RGB=211,2,11　CMYK=22,100,100,0
- RGB=214,205,0　CMYK=25,16,93,0
- RGB=218,88,120　CMYK=18,78,36,0

2.4 平面广告设计的版式

平面广告设计中的版式又称为编排设计，是平面广告设计中重要的组成部分。平面广告设计的版式设计要以突出主题为基础，追求形式与内容统一、整体布局完整，最终达到最佳的广告诉求。常见的平面广告的版式可分为标准式、定位式、倾斜式、中轴式、文字式、图片式、自由式、背景式、水平式、引导式等。

◎ 2.4.1 标准式

标准式的编排通常是按照从上到下的顺序将图片、标题、文字等按照合理的顺序依次排序，使思维更具逻辑性，更严谨，更能够产生良好的阅读效果。

◎ 2.4.2 定位式

定位式的版式设计更加符合人们的视线流动顺序，其形式基本为上置式、下置式、左置式、右置式等。

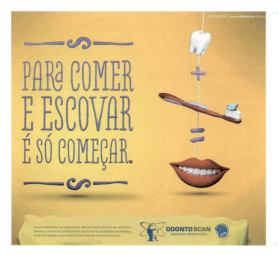

◎ 2.4.3　倾斜式

倾斜式是将画面构成元素以左或右的倾斜方式进行设计，使其产生不稳定的视觉感受，可以使画面更加生动、富有活力，视觉冲击力更强。

◎ 2.4.4　中轴式

中轴式的版式是以中心对称的方式进行设计，使整体画面具有良好的平衡感，显得更加稳定、和谐。

◎ 2.4.5 文字式

文字式的版式是指以文字为画面主体，利用文字组合图形或图案，产生更具冲击力和感染力的视觉效果，是一种新颖的版式设计方式。

◎ 2.4.6 图片式

图片式是将作品采用图片的方式进行大面积装饰，令作品主题更加清晰，编排既简单又明确。图片相比文字更直观、更具有说服力。最常见的图片式版式设计常见于杂志、海报等。

◎ 2.4.7　自由式

　　自由式的版式设计不做规律的摆放，没有明确的规律则会显得画面更加生动、活力多变，塑造出轻松自如的视觉效果。

◎ 2.4.8　背景式

　　背景式的版式设计主要是使用虚与实的手法表现空间的层次感，将画面分为前景和背景。背景式版式能够使画面效果更加突出、更加强烈。

◎ 2.4.9　水平式

水平式平面广告设计是一种安逸的编排形式，水平式的模式可以分为横行摆放和竖行摆放两种。

◎ 2.4.10　引导式

在平面广告设计中，引导式的编排给人塑造出一种指导引领的画面，起到明显的指向作用。好的引导式版式会主动引导观者关注画面的重点。

2.5 平面广告设计的表现手法

平面广告设计充分运用绘画和摄影等方法对产品进行细致的刻画，很好地渲染出广告产品的质感，给人一种真实的效果，让人产生亲切感和信任感。

平面广告设计的表现手法分别是夸张手法、对比手法、比喻手法、趣味手法、烘托手法、抽象手法等。

◎ 2.5.1 夸张手法

平面广告设计的夸张手法是将画面中元素的某些特点进行夸大的表现，即对作品故事的夸张、画面造型元素的夸张、色彩搭配的夸张等，从而打造出更加幽默、风趣的画面感。

◎ 2.5.2 对比手法

平面广告设计中的对比手法是一种形式传达，包括：形式对比，运用线和形的变化达到主次分明、合理统一的效果；色彩对比，有色相、色调、明度等对比，能够有效地提高平面广告的视觉效果；情感对比，是心理情感与视觉情感的对比，能够加强平面广告与人之间的情感交流。

◎ 2.5.3　比喻手法

平面广告设计中的比喻手法，是在设计中将两个不相关却又有相似特征的事物"以此物喻彼物"。虽然比喻的事物与主题没有直接关系，却在主题的某些特点上有着共同之处，能够将平面广告设计发挥得更有艺术效果，让人产生更多联想。

◎ 2.5.4　趣味手法

平面广告设计中的趣味手法，是将带有喜剧、有趣的元素融入广告中。但是，这些元素并不适用于所有的广告类型，因此它们之间要有必要的联系。趣味手法是一种生动的、充满想象力的、耐人回味的手法，尤其在当今这个大众娱乐时代，更是一种深受欢迎的设计手法。

◎ 2.5.5　烘托手法

平面广告设计中的烘托手法最强的感染力就是情感因素，运用主题与形式美产生的共鸣而流露的情感，使人们获得心理上的满足。

◎ 2.5.6　抽象手法

平面广告设计中的抽象手法是将不常规的、特殊的艺术表现形式，以无限的遐想创造出一种奇幻的情景，充满着浓郁的浪漫特色，使画面富有浓烈的趣味和感染力。抽象手法让人记忆深刻。商家通过这种手法设计广告，会以更快的速度传播商品和企业文化内涵。

第3章 平面广告设计的基础色

红\橙\黄\绿\青\蓝\紫\黑白灰

色彩在平面广告设计中有着举足轻重的作用。首先，色彩能够影响人的心理反应，给人带来情感上的联想，直接影响人的情绪活动，高兴或悲伤；其次，色彩能够给人产生"味觉感"；最后，色彩会令人产生轻重、冷暖、空间感。平面广告基础色又分为红色、橙色、黄色、绿色、青色、蓝色、紫色、黑白灰。

◆ 红色是最强烈的色彩，能够给人带来强烈的冲击感。
◆ 黄色则给人带来明亮、富丽的感觉。
◆ 蓝色给人带来恬静、清爽的感觉。

3.1 红

◎ 3.1.1 认识红色

红色： 红色是一种极具温暖与喜气的色彩，加之形态各异的图形纹样、版式设计，能营造出鲜活、热烈的气氛，给人以活泼、大胆的视觉感受，容易吸引和刺激消费者的感官。

色彩情感： 激情、活泼、大胆、温暖、大气、警示、恐怖。

洋红 RGB=207,0,112 CMYK=24,98,29,0	胭脂红 RGB=215,0,64 CMYK=19,100,69,0	玫瑰红 RGB=30,28,100 CMYK=11,94,40,0	朱红 RGB=233,71,41 CMYK=9,85,86,0
鲜红 RGB=216,0,15 CMYK=19,100,100,0	山茶红 RGB=220,91,111 CMYK=17,77,43,0	浅玫瑰红 RGB=238,134,154 CMYK=8,60,24,0	火鹤红 RGB=245,178,178 CMYK=4,41,22,0
鲑红 RGB=242,155,135 CMYK=5,51,41,0	壳黄红 RGB=248,198,181 CMYK=3,31,26,0	浅粉红 RGB=252,229,223 CMYK=1,15,11,0	勃艮第酒红 RGB=102,25,45 CMYK=56,98,75,37
威尼斯红 RGB=200,8,21 CMYK=28,100,100,0	宝石红 RGB=200,8,82 CMYK=28,100,54,0	灰玫红 RGB=194,115,127 CMYK=30,65,39,0	优品紫红 RGB=225,152,192 CMYK=14,51,5,0

◎3.1.2 洋红&胭脂红

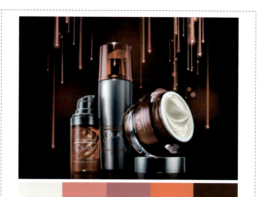

- 这是一款洗发水的广告设计。不同于其他品牌的冷色系的产品包装,该款产品造型独特,更加能吸引女性消费者的目光。
- 不同纯度、明度的洋红色相搭配,使画面更协调;背景的颜色过渡,使画面更有空间感。
- 洋红色的广告设计,给人带来时尚、奢华、大气、精致的感受。

- 这是一款护肤品系列的广告设计。整个画面采用低明度、高纯度的色彩搭配,营造出浓郁而又高雅的视觉效果。
- 运用胭脂红等一系列不同明度的红色搭配,彰显女性美丽的同时,又尽显奢华。

◎3.1.3 玫瑰红&朱红

- 这是一款护肤品的广告设计。将产品直接展现在画面的中心位置,引导受众的视线,使其对产品的细节一目了然,从而达到消费者消费的目的。
- 玫瑰红色透彻明晰,华丽而不失典雅,给人一种温暖浪漫的视觉感受,流露出一种含蓄之美。
- 将花瓣摆放在产品的后方,与白色的背景相搭配,能够更好地衬托出前景的产品,使画面的表述更加完整。

- 朱红是介于红色和橙色之间的颜色,明度较高,容易吸引人的眼球。
- 该广告以不同明度的朱红色为主,背景辅以低纯度的橙色,起到衬托主体的作用。
- 画面以一个U型为主体,在突出公司标志的同时宣传了主营产品,使画面的表述更加完整,同时又增强了画面的趣味性。

◎3.1.4 鲜红 & 山茶红

- 醒目的鲜红色，在黑白色的衬托下，脱颖而出，十分抢眼，引起人的关注。
- 该电影海报在运用这种高纯度红色时，并没有采取传统构图方式，流线型的分割给人更舒服的感觉，整个画面醒目的同时又给人以时尚、动态的美感。

- 这是一款食品保鲜膜的创意广告设计。该款广告创意新颖，将洋葱摆放成绽放的花朵，以此来凸显保鲜膜保鲜的特点，来与受众达成共鸣。
- 作品运用山茶红的主色调，配以绿色，使画面更加生动。
- 山茶红是一种较为内敛、温和的红色。与鲜红对比，少了些刺眼，与浅玫瑰红色相比，又多了些沉稳。

◎3.1.5 浅玫瑰红 & 火鹤红

- 这是一款饮料的广告设计，配色粉嫩独特，较易吸引女性消费者的目光。
- 渐变的背景颜色加上浅玫瑰红色的瓶身设计，使产品更加突出，整体给人一种干净、清澈的视觉感受。

- 这是一款香水的广告，瓶身设计流畅感十足，再配以丝带的背景，更彰显产品的柔美。
- 火鹤红背景的运用因受光面不同而导致丰富的颜色变化，使得画面更生动、多彩。同时火鹤红的运用更能体现女性的温柔、宁静、甜美。

◉ 3.1.6 鲑红 & 壳黄红

- 鲑红色背景的大面积运用，对主体起到了很好的衬托作用。产品和品牌让消费者能在第一时间接收到。
- 该广告简洁而鲜明，直达主题。中间杯装草莓冰激凌的造型独特，使画面更加生动有趣。
- 整体给人以趣味、格调、细腻等多方位观感。

- 壳黄红的广告设计，给人以轻盈、淡雅之感，多适用于一些清新、干净风格的化妆品和香水。
- 低纯度的壳黄红色背景细腻又极富质感，稠滑的液体对产品做了更好的诠释。独特的产品造型，配以低纯度壳黄红，整体高档又不过于奢华。

◉ 3.1.7 浅粉红 & 勃艮第酒红

- 这是一款世界著名外卖甜点店的广告设计。精致的马卡龙和烘焙师帽子，宣传产品的同时又为烘焙学校做了代言，可谓一箭双雕与多元素的巧妙运用。
- 浅粉红基调，使画面无比精致，简洁明快，不会因多元素的运用而失去侧重点。
- 大小不同且灵活摆放的文字，使画面的整体效果更加生动、有趣。

- 这是一款服装品牌的广告设计。将品牌标志直接摆放在画面的中心位置，让受众能够一目了然。
- 勃艮第酒红作为整体的主色调给人一种魅惑、低调、华丽的视觉感受。
- 以黑色作为背景加之产品标志的倒影，增强了画面整体的空间感和层次感。

◉ 3.1.8　威尼斯红 & 宝石红

- 从这一款电影海报设计中能够读到战争、血腥、暴力、孤独，这样直观的感受，能吸引喜欢该题材的观众，尤其是男性消费者观看。
- 威尼斯红的主色调，配以黑色更鲜明地表达主题。威尼斯红比鲜红更暗一点，这样会使画面更加调和，而没那么刺眼。

- 这是一款口红的平面广告设计。一支口红放在中间，点明主题，再配以不同色相的红色丝带，更多地彰显女性气息。
- 作品以宝石红为主，搭配不同红色，进一步引申出口红的其他颜色。
- 宝石红给人以亮丽、时尚之感，更加能够彰显品位。

◉ 3.1.9　灰玫红 & 优品紫红

- 这是一款冰激凌的平面广告设计。画面配色十分和谐，以灰玫红为背景色，配以低明度蓝色，形成对比，同时又对主体物进行了衬托呼应，营造出了一种简洁明快的视觉效果。
- 画面构图抓住中心，生动有趣，引人注目。

- 这是一款彩妆广告，构图新颖而又大气。每一处细节都在描述着产品，这样的真人模特广告将更具说服力，吸引更多的女性消费者。
- 大面积优品紫红色的运用，给人前卫、时尚、明快、新颖的感受。

3.2 橙

◎ 3.2.1 认识橙色

橙色： 橙色是一种活泼和极具朝气的颜色。漂亮的橙色，加之奇妙的创意，给人以轻快、干净、新鲜的视觉感受，能够较快地吸引人的眼球。

色彩情感： 轻快、温暖、兴奋、欢乐、晴朗、充沛、新鲜、刺激、陈旧、烦躁、低俗、晦涩。

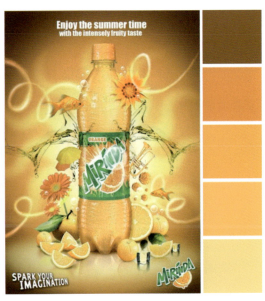

橘色 RGB=235,97,3 CMYK=9,75,98,0	柿子橙 RGB=237,108,61 CMYK=7,71,75,0	橙色 RGB=235,85,32 CMYK=8,80,90,0	阳橙 RGB=242,141,0 CMYK=6,56,94,0
橘红 RGB=238,114,0 CMYK=7,68,97,0	热带橙 RGB=242,142,56 CMYK=6,56,80,0	橙黄 RGB=255,165,1 CMYK=0,46,91,0	杏黄 RGB=229,169,107 CMYK=14,41,60,0
米色 RGB=228,204,169 CMYK=14,23,36,0	驼色 RGB=181,133,84 CMYK=37,53,71,0	琥珀色 RGB=203,106,37 CMYK=26,69,93,0	咖啡 RGB=106,75,32 CMYK=59,69,98,28
蜂蜜色 RGB=250,194,112 CMYK=4,31,60,0	沙棕色 RGB=244,164,96 CMYK=5,46,64,0	巧克力色 RGB=85,37,0 CMYK=60,84,100,49	重褐色 RGB=139,69,19 CMYK=49,79,100,18

◎ 3.2.2 橘色 & 柿子橙

- 这是一款果汁的广告设计。画面用色和构图都十分新颖、大胆，让人看了垂涎欲滴。
- 采用倾斜式的构图，使画面整体视觉冲击力较强，且层次感丰富。
- 橘色给人以明快、鲜活、欢乐、青春洋溢的感觉。

- 此作品是眼镜店的一款宣传海报，柿子橙色的选用，让整个海报更显眼。
- 柿子橙的背景色，加上不同纯度的渐变，使画面更加富有层次，增加画面的生动和趣味性。
- 柿子橙色与橘色相比更温和些，让人看了更舒服，同时又不失醒目。

◎ 3.2.3 橙色 & 阳橙

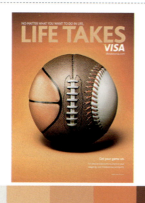

- 这是一款信用卡的广告，大大的文字标题和下面造型奇特的篮球，意在说明信用卡是生活的需要，无论在何时，即使当你在游戏时。
- 这个包装主要采用不同纯度的橙色，加上光影，突出空间感和体积感，让画面更有重量。

- 这是一款农贸市场的平面广告设计。采用倒置的胡萝卜作为主要的设计元素，富有创意和趣味性。
- 阳橙具有健康、丰收、新鲜的视觉效果，是对农贸市场蔬果一个很好的诠释。
- 构图简洁、醒目，阳橙色和白色相搭配，给人干净的感觉。

◎ 3.2.4　橘红 & 热带橙

- 这是一款由保时捷公司赞助的职业网球大赛的宣传广告。将汽车与网球赛场相结合，使受众对广告的主题一目了然。
- 采用倾斜式的构图使画面整体视觉冲击力较强，且层次感丰富。

- 这是一款橙汁的广告，颜色上很贴合，热带橙是明亮、热情、诱人的颜色。
- 由一颗新鲜的橙子转变为橙汁。广告整体简洁大方，并没有很强的商业性，大面积的白背景，只在右下角标出产品，让人一目了然。

◎ 3.2.5　橙黄 & 杏黄

- 左侧的文字直观、生动、巧妙，右侧的图案真实、有趣，是一款连小孩子都看得懂的广告。
- 该广告整体采用暖色调为主，以橙黄色为主，用少量的红色和紫色加以点缀，构图排版形式简洁生动，整体呈现出鲜亮、青春、活泼之感。

- 这是 Chanel 的一款香水广告设计。广告创意新颖、大胆，倾斜构图视觉感更强。
- 广告以不同纯度的杏黄色为主，画面十分和谐，给人以低调的奢华之感。
- 杏黄色具有乐天、愉快、开朗、无邪的特点，符合年轻女士的品位。

◎ 3.2.6 米色 & 驼色

- 这是一款地产的宣传广告。整个广告采用米色调，给人以宁静、安定、轻柔、高贵的感觉。
- 整体以不同明度的米黄色调为主，配以橙色，提升了整体画面的动感和趣味性，丰富了整体的视觉感受。
- 将建筑摆放在画面的下方，虽然占据着较小的版块，但与主题相呼应，使画面表述更加完整。

- 这是一款宠物护理品牌的创意广告。淡淡忧伤的宠物狗，也许是生病了，请像爱护自己一样爱护它。
- 作品采用不同纯度的驼色，画面整体十分和谐，给人以雅致、舒适、沉稳、柔和之感，更具亲和力，拉近了与消费者间的距离。
- 将动物的脸与人物的手搭配在一起，极具趣味性，能够牢牢地牵制住饲养宠物的人们的内心，从而达到消费者消费的目的。

◎ 3.2.7 琥珀色 & 咖啡

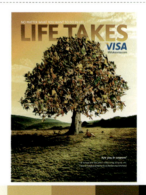

- 这是一款营养与健康主题的食品广告，构思很有新意、生动有趣。
- 该作品在构图和配色上都很有侧重点，面包在图中占据大块面积，只是在下面配以小的文字说明。不同纯度的琥珀色为主色，配以小范围的红色，调剂的同时又不会抢眼。

- 这是一款信用卡的广告，整体呈现咖啡色调，给人以怀旧、古朴、舒适的感觉。
- VISA 的蓝色标志在低纯度咖啡色的衬托下，十分醒目，让人一下就了解到是这家的广告。
- 中间树造型尤为独特，似乎在说可供你做任何你想要的。

⊙ 3.2.8 蜂蜜色 & 沙棕色

- 这是一款保鲜膜的广告，食品保鲜，使你的食物时刻保持新鲜，不会在运送过程中坏掉。
- 整体采用不同明度的蜂蜜色，构图简洁明了、辨识度高。
- 蜂蜜色的运用易给人干净、透明、温馨、恬淡的感觉。

- 这是一款食品保鲜膜的广告设计。广告创意采用鸡蛋做成鲜花状，意喻保鲜膜可以保护你的食品像鲜花一样新鲜。
- 沙棕色是一个温和的颜色，无论从视觉效果还是心理层面上都给人以低调、稳定之感。

⊙ 3.2.9 巧克力色 & 重褐色

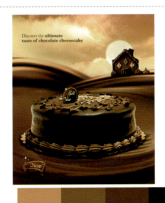

- 这是一款巧克力芝士蛋糕的宣传海报。诱人的巧克力蛋糕，加上梦幻般的场景，让人垂涎欲滴。
- 此作品采用巧克力色为主色调，让人一眼即可识别，清晰明确地指明这是一款蛋糕的广告，巧克力色给人丝滑、甜美、温暖、高雅、有格调的感觉。

- 这是一款巧克力口味冰激凌的广告，很巧妙地把所用食材都放到了画面里，增加了广告的耐看性、趣味性，同时为产品做了更好的诠释。
- 这则广告采用了大面积的重褐色作为主色调，并没有采用传统的巧克力色，这样既不失原本的特色，又增加了一丝新的意味，更富韵味。

3.3 黄

◎ 3.3.1 认识黄色

黄色： 黄色是一种很好搭配的时尚色彩，在广告设计中使用频率很高。鲜亮的黄色给人温暖之感，在广告中更容易脱颖而出，吸引消费者。

色彩情感： 明亮、欢快、开朗、庄重、辉煌、高贵、权利、忠诚、廉价、吵闹、局促、色情。

黄 RGB=255,255,0 CMYK=10,0,83,0	铬黄 RGB=253,208,0 CMYK=6,23,89,0	金 RGB=255,215,0 CMYK=5,19,88,0	香蕉黄 RGB=255,235,85 CMYK=6,8,72,0
鲜黄 RGB=255,234,0 CMYK=7,7,87,0	月光黄 RGB=155,244,99 CMYK=7,2,68,0	柠檬黄 RGB=240,255,0 CMYK=17,0,84,0	万寿菊黄 RGB=247,171,0 CMYK=5,42,92,0
香槟黄 RGB=255,248,177 CMYK=4,3,40,0	奶黄 RGB=255,234,180 CMYK=2,11,35,0	土著黄 RGB=186,168,52 CMYK=36,33,89,0	黄褐 RGB=196,143,0 CMYK=31,48,100,0
卡其黄 RGB=176,136,39 CMYK=40,50,96,0	含羞草黄 RGB=237,212,67 CMYK=14,18,79,0	芥末黄 RGB=214,197,96 CMYK=23,22,70,0	灰菊色 RGB=227,220,161 CMYK=16,12,44,0

◎ 3.3.2 黄 & 铬黄

- 这是一款木糖醇的广告设计。坐在海面上晒太阳的人休闲舒适，海底是水草、珊瑚和自由自在的鱼，以此来向受众传递产品清凉、舒适的口感。
- 黄色是一种明度、纯度都很高的颜色，在广告中的应用十分鲜亮、抢眼。
- 以黄色为主打色，配以红色、蓝色等，颜色整体明快，给人欢乐、享受、愉悦之感。

- 这是一款睫毛膏的创意广告，画面整体采用铬黄色，明亮干净。
- 在铬黄色背景的衬托下，黑色的睫毛膏更加亮丽突出，流出的黄色睫毛膏更是对背景做了呼应，使黑色瓶身可以更好地融入。
- 铬黄具有快乐、活泼、华丽、高贵等色彩特性。

◎ 3.3.3 金 & 香蕉黄

- 这是一款啤酒的广告，运用流动的液体，使画面更富动感和激情。
- 金色和低明度的绿色相搭配，对主体起到了很好的衬托作用。
- 金黄色的运用源自生产原料小麦，中高纯度的金色，让啤酒更加干净、透彻。

- 整个广告十分简单，颜色和形状干净利落、不烦琐。
- 在铬黄色背景的衬托下，黑色的睫毛膏更加亮丽突出，留出的黄色睫毛膏更是与背景颜色相呼应，与黑色的瓶身形成了鲜明的对比。
- 广告采用香蕉黄和黑色，既醒目又不刺眼。

◎ 3.3.4　鲜黄 & 月光黄

- 这是一款饮料的广告设计。选用鲜黄色做背景，整个画面明快、干净、夺目，同时又给人带来欢快和愉悦感。
- 将产品放置在柠檬形状的杯子里，利用独特新颖的造型来引起受众的好奇心，与此同时也表明了产品富含真正的果汁。
- 由于这是一款饮料的广告，采用鲜艳的颜色，能让消费者感觉产品十分新鲜、健康。

- 这是一款饮料的创意广告设计，菠萝元素的运用向受众传递了产品的属性和口味，在介绍产品的同时增强了画面的趣味性，使人印象深刻。
- 主体采用月光黄，背景配以中低明度的黄色，整体明亮而欢快，能满足主要受众群体的视觉需要。

◎ 3.3.5　柠檬黄 & 万寿菊黄

- 这是一款菠萝口味饮料的广告设计。将产品放置在画面的中心位置，周围围绕着各种形状的菠萝，让受众对产品的口味一目了然。
- 广告采用不同明度的柠檬黄，给人一种安全、健康、绿色的视觉感受。
- 通过渐变的色彩使中间的产品更加突出，背景发光的线条使画面整体动感十足。

- 这是一款洗发水的广告设计。蜂蜜洗发水，给头发更好的护理和调养。
- 万寿菊黄给人以醇厚、丰收、成熟、大气的感觉。广告采用万寿菊的主打色，凸显出了产品原料蜂蜜的纯度，用料的极致。
- 广告产品以万寿菊黄为主打色，深灰色为背景，简约而显大气，尽显精致、奢华之风采。

⊙ 3.3.6　香槟黄 & 奶黄

- 该款广告大面积采用香槟黄，给人一种纯净、轻松、明快的感觉。广告与产品相联系，运用流动的液体，使作品富有动感和趣味性。
- 整个广告以香槟色为主，配以少量的绿色、蓝色和红色，丰富了用色，简洁的画面，使主题商标醒目。整体具有一定的唯美、温和、低调的视觉效果。

- 这是一款麦当劳薯条的广告设计。将土豆作为容器，创意新颖独特，更容易吸引受众的注意。
- 不同于以往麦当劳的广告设计，并没有大量运用黄色和红色。该款广告主要选用奶黄色，给人干净、新鲜、温暖的视觉感受。
- 整体造型清新简约，没有过多的颜色和文字，与清新的奶黄色相呼应，使画面整体给人一种简约、温馨的视觉感受。

⊙ 3.3.7　土著黄 & 黄褐

- "有些地方是手指永远到不了的地方"这是一款牙签广告的广告词，形象而又生动的比喻，夸张而拟人化的元素，让广告不再无聊。
- 画面透视感极强，增强了空间视觉感受。
- 广告整体采用低纯度的土著黄，给人低调、稳重和真实的感觉。

- 这是Adidas的一款广告。凭借人们对该品牌的认知程度，广告直接用秋叶拼接成品牌的标志，是一种新颖、独具特色的表现形式。
- 整个广告以黄褐色为主，给人一种温厚、恬静而怀念的感觉。
- 采用了对称式构图，作品整体更为稳定，通过使用三条白色线条让整幅作品更具有节奏感。

◎3.3.8 卡其黄 & 含羞草黄

- 这是一款冰箱的创意广告设计。以"不要气味混合"为主题，中心位置的卡通形象对主题进行了很好的诠释。
- 生动形象的鱼和梨子造型，使广告十分有趣、可爱。
- 卡其色在生活中比较常见，所以会让人产生亲切感。整个画面简约、和谐，主题标志明确。

- 这是一款西班牙的皮包广告，画面和文案都十分简单明了、直抒胸臆。
- 这款广告采用含羞草黄作为背景，显得十分安静，前景又动感十足，所以一动一静做了很好的对比衬托。
- 低明度的含羞草黄给人以静谧、低调、愉悦的感受，整体亮眼而不刺眼。

◎3.3.9 芥末黄 & 灰菊色

- 这是一款数位板的广告设计。广告简洁大方、清楚明了，表达出"灵活的数位板仿佛让鼠标飞起来的感觉"。
- 以芥末黄作为背景色，是一种具有清晰、淡雅、细腻、恬淡、时尚、优雅的色调。
- 产品和文字全都排列在中心线上，给人以沉稳、平衡的感觉。

- 这是一款香槟酒的广告设计。以灰菊色作为主色调，酒杯碰撞出一条鱼儿，动感十足，对气泡酒进行了很好的诠释和比喻。
- 产品和文字运用些许绿色，十分直观醒目。
- 灰菊色是一种优雅、成熟，具有韵味的色调，能够提高产品的品质感。

3.4 绿

◎ 3.4.1 认识绿色

绿色：绿色是一种极具生命力与和平的色彩，自然的绿色，不但给人以大自然的清新之风，还能缓解视觉疲劳。对于绿色的使用要恰到好处地把握，否则过多的绿色不但使作品没有生动气息，同时也会压抑人的视觉神经。

色彩情感：青春、环保、生机、自然、和平、健康、新鲜、沉闷、俗气。

黄绿 RGB=216,230,0 CMYK=25,0,90,0	苹果绿 RGB=158,189,25 CMYK=47,14,98,0	墨绿 RGB=0,64,0 CMYK=90,61,100,44	叶绿 RGB=135,162,86 CMYK=55,28,78,0
草绿 RGB=170,196,104 CMYK=42,13,70,0	苔藓绿 RGB=136,134,55 CMYK=46,45,93,1	芥末绿 RGB=183,186,107 CMYK=36,22,66,0	橄榄绿 RGB=98,90,5 CMYK=66,60,100,22
枯叶绿 RGB=174,186,127 CMYK=39,21,57,0	碧绿 RGB=21,174,105 CMYK=75,8,75,0	绿松石绿 RGB=66,171,145 CMYK=71,15,52,0	青瓷绿 RGB=123,185,155 CMYK=56,13,47,0
孔雀石绿 RGB=0,142,87 CMYK=82,29,82,0	铬绿 RGB=0,101,80 CMYK=89,51,77,13	孔雀绿 RGB=0,128,119 CMYK=85,40,58,1	钴绿 RGB=106,189,120 CMYK=62,6,66,0

◎ 3.4.2 黄绿 & 苹果绿

- 这是一款科幻小说音频下载网站的广告设计。耳机说明是音频，耳机线做成的面具带有一定科幻性，广告的每一处都在诠释主题。
- 作品整体构图简洁、新颖，富有创意。
- 整个广告以大面积的黄绿为底色，高明度黄绿色给人以活泼快乐的视觉感受。

- 这是一款凉鞋的广告设计。主题是清凉一夏。采用高纯度的苹果绿为主色，青绿色为背景色，给人很强的视觉冲击力。
- 整个画面为冷色调，让人在夏天看了会有一种舒适、凉爽、青春、快乐的感觉。
- 构图饱满丰富，动感十足，容易吸引消费者的目光，促进消费。

◎ 3.4.3 墨绿 & 叶绿

- 这是一款啤酒的广告设计。墨绿色的背景对金黄色的啤酒起到了很好的衬托作用，同时对该品牌和酒瓶做了呼应。
- 背景采用不同明度的墨绿色，给人以空间感。墨绿色使整个广告富有生机感、干净、自然。
- 杯子、文字和标志都处在中心线上，整体画面具有平衡感。

- 这是一款护肤品的广告设计。运用绿色的叶子，给人以清新、自然、安全的感觉，同时也突出了产品的健康与天然。
- 该作品构图突出重心，避免产生凌乱，叶绿色起到提亮的作用，同时又没打破原有的和谐统一。
- 产品的颜色、形状都各具特色，避免了单调乏味。

◎ 3.4.4　草绿 & 苔藓绿

- 这是一款喜剧之家发布的广告设计。整个广告采用草绿色做背景，清晰自然，给人以舒适的视觉感受。
- 整个画面构图简洁，中间的造型极具喜剧性，右下角的商标运用对比色，十分醒目。
- 草绿是具有青春、生机、生命力的颜色，而且又不会显得特别另类、夸张，符合作品的主题。

- 这是一款牙膏的广告设计。广告整体采用苔藓绿为主色调，很适合环境和气氛的营造，和牙膏产生明显的对比。
- 夸张搞笑的动画式广告，像是在说："无论在何时何地，我们都要刷牙。"
- 苔藓绿是一种自然的颜色，给人以低调、沉稳、质朴的感觉。

◎ 3.4.5　芥末绿 & 橄榄绿

- 这是由国家地理野生频道发布的一款公益广告。广告整体版面较大，涉猎较广，由24个英文字母和动物组成。
- 广告意在呼吁保护濒临灭绝的野生动物，采用芥末绿的主色调，颜色低沉，暗示生命不再鲜活。
- 作品采用英文字母这一符号，暗示数量，同时创新性与低纯度的绿色相结合，形成一种新颖的字体图形。

- "与环境做朋友"是这一款公益广告的广告词，整个作品画面简洁、主题鲜明。
- 此作品采用低明度的橄榄绿做背景色，意在营造一种自然、亲切之感，提醒人们要爱护自然。
- 拟人化的树枝与人亲切握手，使整个广告更加生动有趣。

◎ 3.4.6 枯叶绿 & 碧绿

- 这是一款胃痛药的创意广告设计。采用小青蛙作比喻，形象夸张凸显了胃药的功效，十分吸引人的眼球。
- 这个画面采用枯叶绿为主色调，颜色清新、淡雅、自然，给人以纯朴、轻柔之感。

- 这是一款护肤品的广告设计。太极式 S 形构图给人以平衡、柔和、细腻的感觉。
- 广告采用低明度的碧绿色，让人感受到产品的纯真、天然、健康、灵动，韵味十足。
- 采用低明度纯度的色调，不会过于夸耀，反而让人感受到产品的质感。

◎ 3.4.7 绿松石绿 & 青瓷绿

- 这是一款药品的广告设计。该药品主要是治疗头痛，上面放了一个安全帽，寓意让它来保护你的头部。广告创意新颖、主题鲜明。
- 由药片变形而来的安全帽，在绿松石绿的衬托下，使产品十分亮眼。
- 此作品整体给人一种轻快、活力之感，较为醒目且又夹杂了一丝清洁凉爽之风。

- 这是一款护肤品的广告设计。整体采用中高明度的青瓷绿，给人一种清新、自然、凉爽的感受。
- 对产品的适当夸张，起到了强调作用。字体较为活泼，很适合产品所针对的年轻群体。
- 以青瓷绿为主色，搭配紫红色文字，使整个画面更加天真、绚丽、生动、有趣。

◉ 3.4.8 孔雀石绿 & 铬绿

- 这是一款啤酒的广告设计。绘画式的广告方式，让画面多了一丝青春的气息。
- 啤酒一般是在比较开心的气氛中喝的，所以此广告用色鲜艳大胆，给人一种欢快、喜悦、青春、激情涌动的感受。
- 孔雀石绿是一种较为细致、优雅的色调。

- "勾引你的胃"是这款糖果零食的广告词。该款广告一改往日的可爱风格，改走性感路线，这将吸引更多的消费者。
- 采用倾斜式构图，使画面富有动感、活力。
- 铬绿是一个明度较低的颜色，吸睛的同时对画面做了很好的衬托，不会显得太抢镜。
- 铬绿无论是从视觉效果还是心理层面上都给人以安定、稳重之感。

◉ 3.4.9 孔雀绿 & 钴绿

- 这是一款休闲鞋的广告设计。鞋子的特写与透视，更能彰显其品质。
- 以孔雀绿为主色调，它明度适中，使整体画面较为别致、醒目，高雅之中透露着一丝青春的气息。
- 字体的创意设计，让画面更有空间感，同时让人感觉更加潮流、时尚、动感。

- 这是一款口香糖的广告，画面整体清新自然、简单。
- 采用低纯度的钴绿做背景色，与产品本身的颜色和谐统一。
- 画面运用不同明度的绿色，加上光影推出了一定的空间感，给人更加良好的视觉体验。

3.5 青

◎ 3.5.1 认识青色

青色：青色是一种纯净、天然的颜色，介于绿色与蓝色之间。既保留着绿色的青春活力，又掺杂了蓝色的纯净与冷静，成为坚强、希望、庄重、亮丽的象征。

色彩情感：整洁、清新、秀气、朴素、欢快、劲爽、淡雅、寒冷、沉闷、压抑、生疏。

青 RGB=0,255,255 CMYK=55,0,18,0	铁青 RGB=82,64,105 CMYK=89,83,44,8	深青 RGB=0,78,120 CMYK=96,74,40,3	天青色 RGB=135,196,237 CMYK=50,13,3,0
群青 RGB=0,61,153 CMYK=99,84,10,0	石青色 RGB=0,121,186 CMYK=84,48,11,0	青绿色 RGB=0,255,192 CMYK=58,0,44,0	青蓝色 RGB=40,131,176 CMYK=80,42,22,0
瓷青 RGB=175,224,224 CMYK=37,1,17,0	淡青色 RGB=225,255,255 CMYK=14,0,5,0	白青色 RGB=228,244,245 CMYK=14,1,6,0	青灰色 RGB=116,149,166 CMYK=61,36,30,0
水青色 RGB=88,195,224 CMYK=62,7,15,0	藏青 RGB=0,25,84 CMYK=100,100,59,22	清漾青 RGB=55,105,86 CMYK=81,52,72,10	浅葱色 RGB=210,239,232 CMYK=22,0,13,0

◎ 3.5.2 青 & 铁青

- 这是一款健身俱乐部的创意广告设计。整个广告用色明快，给人强烈的青春气息。
- 塑料袋的创意，寓意有再大的困难也不能阻止人的运动。
- 作品以大面积的青色为底色，以中高纯度的红色为铺色，给人以亮丽、醒目之感。

- "不想现在就写下卒年的话，还是系上安全带吧！"这是一款有关安全驾驶的公益广告。
- 该广告采用低纯度铁青色，给人以舒适、沉稳的视觉感受，广告整体简洁而不简单。
- 倾斜式构图，更易抓住人的视觉重心。安全带与文字的遮挡关系，发人深省。

◎ 3.5.3 深青 & 天青色

- 这是一款洗洁精的广告。广告把两个盘子放入水中，十分亮白洁净，以此来说明产品的清洁能力。
- 整个广告采用渐变式不同纯度的深青色做背景，给人极强的空间感、层次感。
- 深青色是一种低调的颜色，具有稳定、纯洁等特性。

- 这是一款饼干的广告设计。饼干和牛奶的拟人化扣篮，让整则广告更加生动有趣、贴近生活。
- 该作品以天青色为底色，黑白为辅助色，橙色为点缀色，整体优雅又不失俏丽。
- 天青色给人以青春、干净、纯洁、欢乐的感受。

◎ 3.5.4　群青 & 石青色

- 这是一款女士香水的创意广告，凝聚了大自然中最重要的元素——水、清新的空气及植物的芳香，为女性捕捉到了水的神秘和精髓。
- 广告中低纯度、高明度群青色的应用，使整个画面光彩夺目，同时对水的描绘更加灵动。
- 群青是一种较为纯净、矫健、沉稳的色调。

- 这是一款气泡矿泉水的广告设计。整个广告在宝石的衬托下十分华丽，同时彰显了该产品的品质和地位。
- 该款广告的瓶身位于中轴线上，给人以平衡感。
- 石青色的主色调，给人一种奢华、明快、沉着、冷静的感受。华美的设计，强调了品牌，加深了观者对产品的印象。

◎ 3.5.5　青绿色 & 青蓝色

- 这是一款通讯广告，运用双手与手机的互动性作为切入点，采用手绘的方式，描绘出具有中国文化特色的长城。
- 广告采用青绿色作背景色，给人明快、鲜亮的视觉感受，能够很快地吸引消费者的目光。

- "不要害怕"是这款广告的广告词。海洋生物之间的精彩对话，让整个画面夸张、生动、有趣。
- 该款广告采用低纯度、渐变式的青蓝色，给人一种柔和、高贵而纯粹的视觉感受。

◎ 3.5.6 瓷青 & 淡青色

- 这是一款纯净水的广告设计。把西瓜变成一种载体，融入更深的水润感，整个广告给人一种清爽、明净之感。
- 不同明度的瓷青色，加上一点西瓜的绿色点缀，给人更佳的视觉享受。
- 淡雅的瓷青色具有蓝色的镇定作用；有缓解紧张情绪，放松心情的作用。

- 这是一款香水的平面广告设计。两款香水错落分布，给人一种层次感、节奏感。
- 淡青色的主色调，让人体会到香水自然、清新、沁爽、优雅的味道。
- 淡青色是一种纯度非常低的青色，色彩明亮，给人清秀、凉爽、明净的感觉。

◎ 3.5.7 白青色 & 青灰色

- 这是一款食物的平面广告设计。广告的主题是"有趣和新鲜"，所以广告整体用色丰富、明快，给人以较强的视觉冲击。
- 该作品以白青色为背景色，用色丰富的同时又考虑到了画面的协调性，整个画面个性、清新，让人较易接受。
- 拟人化的食物造型，风趣、生动、鲜明。

- 这是一款牙刷的创意广告，将两支牙刷相对摆放，形成了嘴唇和牙齿的形状，生动形象，使画面整体趣味性强。
- 以青灰色做背景，配以红色，让整个画面鲜活、明亮。品牌标识用红色放在右下角，醒目但不夺目，并与主体红色相呼应。
- 青灰色是一种纯度较低的色彩，重量感较高，给人稳重但不沉闷的感觉，用作背景色可以适当控制画面的重量感。

◎ 3.5.8 水青色 & 藏青

- 挑战零食对鲨鱼的诱惑力,广告创意大胆、新颖又风趣十足。
- 中低明度水青色在画面中段的应用,不会让整个画面过于压抑,同时也不会过于抢眼。与红色、黄色的冷暖对比,起到了很好的衬托作用。

- 这是一款运动手表的广告设计。整个画面运用藏青色调,低调沉稳。花朵的放射式摆放,让手表精彩绽放,突出了画面重心。
- 藏青是绿与蓝色的过渡色,浅于蓝,深于绿。是一种具有内涵、广阔、深邃但依然保有童真的色调。

◎ 3.5.9 清漾青 & 浅葱色

- 这是一款个性十足的服装广告设计。
- 倒三角形的构图,加上飞扬的丝带,给人以灵活、动感、飘逸的感觉,彰显品牌个性。
- 清漾青的纯度稍低,明度较低,是一种充满美丽的青,具有一定的通透感,并带有时尚、高贵的视觉特性。

- 这是一款洗衣液的广告,画面整体简洁明快。天空、水等元素,与公司标志 U 的应用,独具新意,让这幅广告无比闪亮。
- 玫红色的洗衣液在浅葱色的衬托下也十分突出,让人一下觉察到该广告的用意。
- 浅葱色的明度对人的视觉比较有利,并且是一种冷色,它能使人产生放松、冷静的感觉,同时也给人干净、明快的视觉感受。

3.6 蓝

◎ 3.6.1 认识蓝色

蓝色： 提到蓝色，大家首先想到的就是天空与海洋、水等。蓝色与绿色一样，是大自然的颜色，极具自然生态形态属性。蓝色是一种较为理智、沉稳的色调，多用于强调科技、效率等广告的商业设计中。

色彩情感： 深远、广阔、纯净、永恒、冷静、理智、诚实、商务、无情、刻板、沉重、阴森。

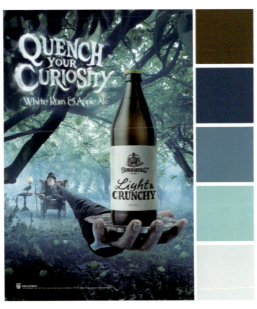

蓝色 RGB=0,0,255 CMYK=92,75,0,0	天蓝色 RGB=0,127,255 CMYK=80,50,0,0	蔚蓝色 RGB=4,70,166 CMYK=96,78,1,0	普鲁士蓝 RGB=0,49,83 CMYK=100,88,54,23
矢车菊蓝 RGB=100,149,237 CMYK=64,38,0,0	深蓝 RGB=1,1,114 CMYK=100,100,54,6	道奇蓝 RGB=30,144,255 CMYK=75,40,0,0	宝石蓝 RGB=31,57,153 CMYK=96,87,6,0
午夜蓝 RGB=0,51,102 CMYK=100,91,47,9	皇室蓝 RGB=65,105,225 CMYK=79,60,0,0	浓蓝色 RGB=0,90,120 CMYK=92,65,44,4	蓝黑色 RGB=0,14,42 CMYK=100,99,66,57
爱丽丝蓝 RGB=240,248,255 CMYK=8,2,0,0	水晶蓝 RGB=185,220,237 CMYK=32,6,7,0	孔雀蓝 RGB=0,123,167 CMYK=84,46,25,0	水墨蓝 RGB=73,90,128 CMYK=80,68,37,1

◎ 3.6.2 蓝色 & 天蓝色

- 这是一款超市的广告设计。巧妙的构思，容纳了多种物品，状似鸡蛋形的包裹摆放，让平庸的食物看起来更加美观。
- 整个画面采用不同纯度的蓝色调，和谐而又统一，给人以整体感。
- 蓝色象征着真理、永恒、真实等，同时给人大海般纯粹的感觉。

- 这是一款U盘的广告设计。突出了它的影片、文件等的存储功能，同时让U盘看起来娇小、方便、易携带。
- 放射状的构图形式，既可以突出重心，又可以把视线向外扩展。
- 广告整体采用不同明度的天蓝色，给人一种凉爽、畅快、清新之感。

◎ 3.6.3 蔚蓝色 & 普鲁士蓝

- 这是一款极限运动的广告设计。从海洋到天空多种运动结合到了一起，鼓励人们去尝试。
- 运用一个球形来比喻地球，寓意运动不分国界、地点。采用特殊字体，让画面增添了趣味性和活力。
- 广告整体采用不同纯度的蔚蓝色，给人一种凉爽、畅快、清新之感。

- 这是一款电影的宣传海报。阳光穿过海面，倾斜着洒到海底，加上张开巨口的鳄鱼，给人以运动、速度、惊险等感受。
- 以普鲁士蓝为主色，高纯度、低明度，色彩厚重、稳定，给人以神秘、科幻的感觉。
- 片名运用金属材质做背景，跟水做了很好的区分。

3.6.4 矢车菊蓝 & 深蓝

- 这是一款睫毛膏的广告设计。大眼睛、长睫毛，广告简单易懂，主题鲜明。
- 以不同明度的矢车菊蓝为主色调，给人一种干净、亮丽、时尚的感受。
- 画面中的元素三点一线，全都位于中轴线上，给人一种平衡感。

- 这是一款早晚牙膏的广告设计。为了突出夜用牙膏，广告采用深蓝色调，在牙刷上突出了月亮的形状。
- 采用不同纯度的深蓝色做主色调，配以白色，整体色彩简洁，有重点，广告主题突出。
- 深蓝具有深邃、神秘的特性，能让人的心理产生一种极为理智的沉静感。

3.6.5 道奇蓝 & 宝石蓝

- 这是一个棒球队的宣传海报，表述简单直接，使人一目了然。
- 中间一道白色的背景，聚集了人的视线，突出了球队名。
- 道奇蓝的明度不高，具有一般蓝色的共性，与白色搭配，给人一种明快、青春、活力、清爽、干净的感受。

- 这是一款巧克力派的广告设计。画面中间的文字尤为突出，生动有趣，极易吸引人的眼球。
- 此作品采用不透明宝石蓝做背景，晶莹透彻，配以白色和深棕色，让整则广告看起来生动、趣味，同时又不乏睿智与理性。
- 宝石蓝在此广告中以过渡色的身份呈现，使画面具有空间感、层次感。

◎3.6.6 午夜蓝 & 皇室蓝

- 这是一款奥利奥的广告设计。顶部白色动画极具创意，给人以活泼、有趣的感受，吸引了年轻消费群体，有效地刺激了消费。
- 采用不同纯度的午夜蓝作为背景色，以产品为中心向外延伸，既突出了产品，同时又提高了画面的重量感。

- 这是一款洗衣液的创意广告设计。广告为突出新款洗衣液的芳香，运用夸张的手法，描绘了人把衣服吸到了鼻孔里的景象。
- 皇室蓝是个格调很高的色彩，表现出理智和权威性。它在广告中的运用起到了很好的衬托作用，同时又赢得了消费者的信任。
- 产品选用淡青色做背景，又与皇室蓝做了很好的区分。

◎3.6.7 浓蓝色 & 蓝黑色

- 这是一款自拍相机的广告设计。世界名人名画的运用，让这则广告很容易得到大众的认可，提高知名度。
- 画面运用冷暖色对比，低明度的浓蓝色配以黄色，调整了画面气氛，让整体呈现出一种轻快、阳光、活力之感。
- 浓蓝色具有高雅、重礼节的贵族气息，明度的降低，让人产生稳重、有修养的联想。

- 这是一款伏加特酒的创意广告设计。
- "释放"是这款广告的主题，由烟雾描绘出来的角色肆意跳动，让人们在伏加特酒中释放自己。
- 在蓝黑色背景的衬托下，画面虚实相生、丰富微妙，让整个画面充满了一种奇妙的虚幻之美。

⊙ 3.6.8　爱丽丝蓝 & 水晶蓝

- 这是一款平面服装展示广告，模特一袭爱丽丝蓝包身裙在整个画面里明快而高贵。
- 爱丽丝蓝是一种纯洁而又高贵的色调。运用S形曲线，能够更好地展现衣服流线型的设计与女性的柔美。
- 运用蓝橙对比色，让整个画面更加活泼、动人。

- 这是一款地板清洁剂的广告设计。地板上面是惊慌失措的人将果汁打翻，下面是高贵冷艳的人将果汁不费吹灰之力接入碗中。张力十足而又机智巧妙的创意处理，让地板清洁剂便捷的去污能力，一目了然。
- 水晶蓝作为厨卫的背景颜色，给人以透明澄亮、淡雅、柔和之感。

⊙ 3.6.9　孔雀蓝 & 水墨蓝

- 这是一款口香糖的广告设计。以突出产品口味为主，冰霜炫酷，刺激人的味蕾与神经。
- 该作品以蓝黑色为背景，不同明度的孔雀蓝作主调，对比鲜明，给人极强的视觉冲击力。
- 孔雀蓝的纯度较高，色彩重量感大，具有稳重但不失风趣的特性，赋予产品一种劲爽、清新之感，也突出了产品能够很好地祛除口味，为口腔带来清新之气的强大功能。

- 这是一款汽车的圣诞节广告，为了突出节日的氛围，由车灯照射出一棵圣诞树的造型，想法新颖、画面简约、主题鲜明。
- 此作品采用水墨蓝及白色，给人以沉稳、可靠、简洁的感受，摒弃烦琐的拍摄造型，以平面设计的方式呈现，独具新意，同时又节省了广告投放的成本。

3.7 紫

◎3.7.1 认识紫色

紫色： 紫色是一种极具神秘和高贵气息的色彩。优雅的紫色，使用较为广泛，当与粉色结合的时候，可以创建一个很女性化的色盘，如淡紫色，形成一种浪漫、迷人的画面感。当与蓝色、黑色结合的时候，可以创建一个比较男性化的色盘，如黑紫色，形成一种沉着、经典之感。

色彩情感： 时尚、优雅、华丽、尊贵、梦幻、浪漫、神圣、孤傲、距离、神秘、忧郁。

紫 RGB=102,0,255 CMYK=81,79,0,0	淡紫色 RGB=227,209,254 CMYK=15,22,0,0	靛青色 RGB=75,0,130 CMYK=88,100,31,0	紫藤 RGB=141,74,187 CMYK=61,78,0,0
木槿紫 RGB=124,80,157 CMYK=63,77,8,0	藕荷色 RGB=216,191,206 CMYK=18,29,13,0	丁香紫 RGB=187,161,203 CMYK=32,41,4,0	水晶紫 RGB=126,73,133 CMYK=62,81,25,0
矿紫 RGB=172,135,164 CMYK=40,52,22,0	三色堇紫 RGB=139,0,98 CMYK=59,100,42,2	锦葵紫 RGB=211,105,164 CMYK=22,71,8,0	淡紫丁香 RGB=237,224,230 CMYK=8,15,6,0
浅灰紫 RGB=157,137,157 CMYK=46,49,28,0	江户紫 RGB=111,89,156 CMYK=68,71,14,0	蝴蝶花紫 RGB=166,1,116 CMYK=46,100,26,0	蔷薇紫 RGB=214,153,186 CMYK=20,49,10,0

◎ 3.7.2　紫＆淡紫色

- 这是一款化妆品的创意广告设计。将产品与茄子摆放在一起，使画面整体在颜色上和谐统一。
- 此作品紫色的定位，选用茄子做搭配，S形构图，让整个画面生动、复杂，并富有节奏感。
- 紫色是一种华丽、贵重、神秘的颜色，深受女性喜爱，所以该作品能赢得女性消费者的青睐。

- 这是一款蛋糕店的广告设计。当多种元素进行整齐的陈列，组成品牌名称，做法新颖、创意独特，不同于以往的甜品广告，给人以清新之感。
- 以淡紫色做背景色，搭配明快的黄色，使整个画面生动、有趣。
- 淡紫色是一种纯度非常低的蓝紫色，给人带来舒适、清香、梦幻的感觉。

◎ 3.7.3　靛青色＆紫藤

- 这是一款农贸市场的广告设计。广告以"让你的生活一直处在夏天，时刻有新鲜的水果蔬菜"为主题。
- 茄子的独特造型，寓意就算冬天里的雪融化了，茄子依然会在。
- 此包装以靛青色为主色，配以蓝色的背景，点缀以红、绿色，让整个画面看起来新鲜生动、干净有趣。

- 这是一款化妆品的广告设计。滴管式的产品设计与表现形式，让产品看起来华贵、精准。
- 以较低明度的紫藤色搭配银灰色。让整个产品看起来高端、大气、奢华，提升了产品的品位。
- 紫藤色的纯度较高，给人以优雅、迷人的视觉感，这无疑是女性喜欢的颜色。

◎ 3.7.4 木槿紫 & 藕荷色

- "原来水果也可以这样做",这是一款水果的创意广告,该广告让水果看起来更加诱人。
- 采用木槿紫色和黄色相搭配,这样的对比色,让整个画面看起来更加鲜明,给人以清新、干净、诱人的感觉。
- 整个广告构图简洁、主次清晰、色调明快。
- 木槿紫是一种较为优雅、柔美的颜色。

- 这是一款广播电台广告,耳朵都笑了,飘飘然地很开心。
- 广告创意取材紧贴主题,注重观众的感受,以最普通的听者身份打动人。
- 藕荷色是一种纯度和明度较低的紫色,常常带有美人暮年、年华流逝的含义,较为少见。

◎ 3.7.5 丁香紫 & 水晶紫

- 这是一款饰品的平面广告,把金属制品与花搭配,以柔克刚,让整个画面不那么生硬、冰冷,多了一些女性的柔美。
- 该广告以不同明度的丁香紫为主色调,给人以悠然、低调的感受。
- 留白式构图,使画面显得生动、秀丽,让人有更多的想象空间。

- 这是一款洗衣粉的创意广告,在强大的洗涤功能下动物灰飞烟灭。白背景的衬托,使得产品和产品的功能都能很好地展现出来。
- 中心点式构图,更好地抓住了人的视觉重心。
- 水晶紫是一种纯度较低的紫色,给人以稳重、神秘、高贵的感觉。

◎ 3.7.6 矿紫 & 三色堇紫

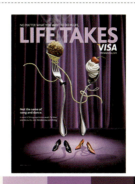

- 这是一款音响俱乐部的广告，元素运用丰富、生动、夸张，画面整体造型独特，极具创意。
- 该广告采用倾斜式构图，给人以刺激、动感的感受。
- 矿紫色是一种极为儒雅、沉静的色调，能够传达出一种深邃的极致品味感。

- 这是一款信用卡的创意广告，其意是没有什么做不到，带你领略世界美食。
- 该广告以舞台剧形式呈现，拟人化的表现形式，让整则广告看起来生动幽默、颇具诱惑力。
- 三色堇紫是一种红紫色，纯度较高，给人一种华丽、时尚、高贵的感觉。

◎ 3.7.7 锦葵紫 & 淡紫丁香

- 这是一款冰激凌的广告设计。该广告非常直观，产品居中摆放，造型清晰明了。
- 该广告以不同纯度的锦葵紫为主色调，给人一种清新明快、甜美可口的感受。
- 字体造型独特活泼，为整个画面增加了趣味性，给人以活泼、青春的感觉。

- 这是一款面包的创意广告，"现在的味道更好。"多味道的融合，给人们更美好的味觉体验。
- 该广告运用小女孩夸张的两面造型，对一侧进行了合理、有效的夸张。
- 采用淡紫丁香为主，让整个画面更加调和，丁香紫的纯度较低，具有清纯、优雅的视觉特性。

◎ 3.7.8　浅灰紫 & 江户紫

- 广告创意将一头戴白纱、拿鲜花卧着的奶牛摆放在画面的中心位置，极具趣味性的创意能够瞬间吸引受众的好奇心。
- 浅灰紫是一种低明度低纯度的紫，由于色彩中含灰色成分较多，给人一种神秘、守旧的视觉感。

- 这是一款动画电影的宣传海报，文字直击电影的主题，让观众尽快地了解电影内容。
- 字体设计极富创意，生动有趣，有侧重点。
- 以江户紫为主色调，搭配以白色、黄色、绿色，给人一种低调、和谐、科幻、生动的感觉。

◎ 3.7.9　蝴蝶花紫 & 蔷薇紫

- 这是一款灯具的广告设计。广告创意独特，以一双脚来表明这是一款落地式台灯。
- 蝴蝶花紫是一种极富个性的色彩、充满独立精神的色彩。以蝴蝶花紫为主色调，给人以时尚、明艳、性感的感受。

- 这是一款香水的广告设计。该广告以烟雾来形容香水的芬芳，给人一种唯美、梦幻的感觉。
- 该广告以不同明度、渐变式的蔷薇紫作背景色，给人以空间感、神秘感。
- 蔷薇紫具有玫红色的特点，但红色成分较少，偏紫色，给人一种优雅而捉摸不透的感觉。

3.8 黑、白、灰

◎ 3.8.1 认识黑、白、灰

黑色： 提到黑色，大家首先想到的就是黑夜。黑色是一种极具力量的色彩，神秘的黑色，不但给人庄严崇高感，也会使人感到悲哀惆怅。在平面广告设计中，黑色可作为一种调和色，调和过于缤纷绚丽的色彩，使得整体更为统一。

色彩情感： 崇高、坚实、严肃、刚健、深沉、神秘、冷酷、罪恶、悲哀、阴暗。

白色： 白色是纯洁的象征。白色包含光谱中所有颜色光的颜色。通常，白色被认为是"无色"的。其明度最高，无色相。单纯的白色，是使用最为广泛的颜色，也是最基础的色调，无论与何种颜色搭配，都较为和谐。

色彩情感： 纯真、朴素、神圣、明快、超脱、公正、坦率、简单、单一、单调。

灰色： 灰色是一种不含色彩倾向的中性色。提到灰色，大多时候会让人联想到工厂的废气、灰蒙蒙的天气等，在心理上大多是不好的印象。但在设计中，若把握得当，其效果也十分独特。

色彩情感： 谦虚、随意、低调、严谨、知性、中庸、沉默、暗淡、忧郁、消极、肮脏。

白 RGB=255,255,255 CMYK=0,0,0,0	月光白 RGB=253,253,239 CMYK=2,1,9,0	雪白 RGB=233,241,246 CMYK=11,4,3,0	象牙白 RGB=255,251,240 CMYK=1,3,8,0
10% 亮灰 RGB=230,230,230 CMYK=12,9,9,0	50% 灰 RGB=102,102,102 CMYK=67,59,56,6	80% 炭灰 RGB=51,51,51 CMYK=79,74,71,45	黑 RGB=0,0,0 CMYK=93,88,89,88

◎ 3.8.2　白 & 月光白

- "不要在开车的时候发短信。"这是一款有关汽车的平面公益广告。一则看似简单的平面广告，实则是在提醒你不要因为一个字母而出车祸。
- 该广告以白色为主，配以灰色，整个画面干净、醒目，清冷的色调与氛围，给人以警示作用。

- 这是一款关于行车安全的创意广告设计。驾驶位上坐着一只熊猫，破碎的玻璃和被撞击的黄色物体效果逼真、醒目，引人深思。
- 采用月光白的主题色，配以黄色和黑色的环境色，使整个画面简洁鲜明、立意明确、创意新颖。
- 月光白色的车身，给人一种较为素雅、洁净的时尚感。

◎ 3.8.3　雪白 & 象牙白

- 这是一款男士香水的广告。广告利用插头的新颖形式，以一个为中心，配以多个异状体。隐喻它对异性有极强的诱惑力。
- 放射状的构图形式，具备突出中心和向外扩展的视觉功能。
- 此作品以雪白色为主色调，黑色的产品标志作为点缀色，能够更加鲜明地传播品牌和产品。

- 这是一款饼干的创意广告设计。将产品比喻成人物的头部，以夸张、新奇的形象给人以活泼、舒适的视觉感受。
- 广告以象牙白作为背景色，与丰富的前景形成鲜明的对比，能够更好地衬托出前景的元素。
- 象牙白对于主体造型多个颜色的应用起到了一定的调和作用，让整个画面看起来十分和谐。

◎ 3.8.4 10% 亮灰 & 50% 灰

- 这是一款牛奶的平面广告，以炫酷的画面来吸引更多消费者的眼球。
- 以 10% 亮灰色为主，配黑色为背景色，整个画面对比鲜明，层次感强。曲线式构图，让画面传达出轻快、优美的流动感。
- 10% 的亮灰色是一种较为严谨、时尚的颜色。

- "保持你的眼睛在路上"，而不是时刻盯着迈速表。这是一款有关汽车的创意广告。
- 画面透视感强，给人很强的画面纵深感。
- 该作品以 50% 灰色为主色调，多种元素综合应用，让画面看起来极为丰富。
- 50% 的灰色是一种较为低调、沉静、理智的色调。

◎ 3.8.5 80% 炭灰 & 黑

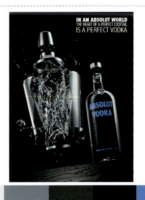

- 这是一款男装的平面广告设计。
- 此广告设计以 80% 炭灰色为主色调，再以低纯度的蓝紫色对整个画面进行点缀。整个颜色以灰黑色调为主，更能突出该服装的品质与优雅。
- 80% 炭灰明度较低，具有稳重、涵养的特性。该作品形式较为独特，与一般的服装广告相比显得更为精致、独特，彰显男性特色。

- "一个完美鸡尾酒的核心是一个完美的伏特加。"是这则伏特加广告的广告词。
- 破碎的调酒杯与伏特加酒瓶，一静一动，对比强烈，给人强烈的视觉冲击力。
- 以黑色为主色调，配以蓝色、白色点缀，让产品和标识更加鲜明、突出，起到了很好的衬托作用。

第 4 章 平面广告设计的构图

和谐\对称\对比\平衡\比例\重心\韵律

平面广告设计构图可分为和谐感的平面广告设计、对比感的平面广告设计、平衡感的平面广告设计、比例感的平面广告设计、重心感的平面广告设计、韵律感的平面广告设计等。

- ◆ 对称感的平面广告设计稳定性较强，能够使画面更加庄严。
- ◆ 对比感的平面广告设计较为巧妙，能够增强艺术感染力并升华主题。
- ◆ 韵律感主要是巧妙地运用画面空间线条，突出广告设计中艺术性的审美作用。

4.1 和谐

和谐包含着和睦、协调之意。在满足主题的前提下通过有秩序的安排，将各种元素进行协调的组合，构成一个和谐统一的整体。

所谓广告的构图，是根据广告主题的需要，在一定的版面、规格内，按美学原理将广告标题、插图、正文等构成要素，以符合信息传递规律的方式，加以布局组合，以呈现最好的视觉效果。而广告的构图会直接影响广告的传播，影响人们观看广告的感觉，对于广告效果的好坏起着关键性作用。

和谐型构图的平面广告设计

设计理念：这是一款饮料的创意广告设计。将橙子很好地融合到橙黄色背景中，飞溅的液体仿佛是橙子掉落激起的果汁，使画面整体看上去动感十足。

色彩点评：画面整体以橙色系为主，既与产品的口味相呼应，又能够给人带来新鲜、美味、明快的视觉感受。

① 左上角的标题以蓝色作为背景，能够使白色的文字更加突出，同时又能与背景颜色形成鲜明的对比，引人注意。

② 作品构图简约而又不失活泼，给人活泼、稳定、和谐、舒适的感受。

③ 作品用色明快、鲜活，突出了橙子的纯天然特性。

RGB=252,215,27　CMYK=7,18,86,0
RGB=246,131,5　CMYK=3,61,93,0
RGB=90,139,8　CMYK=71,36,100,0
RGB=26,96,173　CMYK=88,63,8,0

此作品为一款运动手表广告。作品构图饱满，以橙色运动服为背景，彰显运动特性与品牌概念。作品用色纯度较高，给人青春、活力等强烈的视觉感受。

作品构图十分生动和谐，创意十足。以米色为主，给人明亮、舒适、稳定的感受。

RGB=252,233,205　CMYK=2,12,22,0
RGB=252,189,78　CMYK=3,34,73,0
RGB=235,109,7　CMYK=8,70,97,0
RGB=123,26,1　CMYK=50,97,100,30
RGB=7,88,131　CMYK=93,67,36,1

RGB=244,233,218　CMYK=6,10,16,0
RGB=205,156,107　CMYK=25,44,60,0
RGB=135,78,28　CMYK=51,74,100,17
RGB=161,25,1　CMYK=43,99,100,10
RGB=245,19,43　CMYK=1,96,80,0

和谐型构图的技巧——黄金分割构图

　　黄金分割是一种由古希腊人发明的几何学公式，遵循这一规则的构图形式被认为是最和谐的构图形式。

巧妙地构图形式，使眼镜位于黄金分割线上，给人舒适、和谐的感受。

使角色置于黄金分割线上，让画面简约、和谐，不会因为角色的造型而感到十分跳跃。

配色方案

双色配色　　　　三色配色　　　　五色配色

和谐型构图的平面广告设计赏析

4.2 对称

　　对称是构图的基础，主要作用是表现画面的稳定性。稳定是人类在长期观察自然中形成的一种自然视觉审美观，而且稳定能够增强质感，使整体设计更加典雅、疏密有致，具有浓厚的和谐美。对称式的构图较为稳定且能够增强质感。

　　对称的形态在视觉上有平衡、稳定、平均、协调、整齐、典雅、朴素、完美的美感，符合人的视觉习惯。常用于表现造型对称的产品、建筑物等物体。

对称型构图的平面广告设计

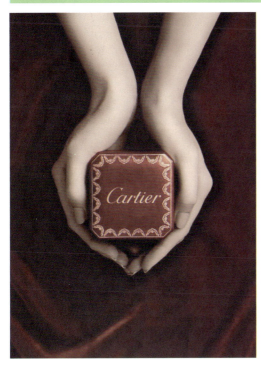

设计理念： 画面采用对称的构图形式，整体简洁、大方，给人以稳定、安全的视觉感受。

色彩点评： 作品以深红色为主色调，给人高贵、华丽、沉稳、大气、典雅的感受。

① 双手摆出对称造型，给人以亲切感与安全感。

② 深红色的盒子，配以金色的文字，彰显华贵富丽。

③ 产品的品牌文字简约大气，凸显了卡地亚奢侈品牌的气质。

- RGB=222,178,159 CMYK=16,36,35,0
- RGB=255,234,198 CMYK=1,12,26,0
- RGB=121,31,32 CMYK=51,97,95,30
- RGB=72,30,31 CMYK=63,88,81,53

该作品采用相对对称的构图形式，造型独特，与人体彩绘相结合，创意无限，给人多彩、丰富、稳定、和谐的视觉感受。

- RGB=197,140,185 CMYK=29,53,7,0
- RGB=163,88,134 CMYK=45,76,28,0
- RGB=99,171,207 CMYK=63,23,15,0
- RGB=160,96,71 CMYK=44,70,75,4
- RGB=55,56,62 CMYK=80,75,66,38

该作品巧妙地运用了太极八卦的形式构图，青瓷绿和橄榄绿交相辉映，给人纯朴、自然、恬静、稳定的感受。

- RGB=169,206,162 CMYK=41,8,44,0
- RGB=113,163,112 CMYK=62,24,66,0
- RGB=62,89,52 CMYK=79,56,92,24
- RGB=23,60,27 CMYK=88,62,100,47
- RGB=161,136,43 CMYK=46,47,96,1

对称型构图的技巧——相对对称

如果画面太过平均、完美对称，则会使得画面太过死板，缺乏时尚感与美感。而在相对对称的情况下，适当地打破常规，造成局部不对称则会使画面显得更加活泼、有趣，观者会仔细对比找到不同之处。

过于对称的构图形式，反而让作品看起来更像是产品陈列、展示，毫无美感可言。

相对对称的构图形式，让作品看起来没那么死板，更真实、自然。

配色方案

双色配色　　　　　三色配色　　　　　五色配色

对称型构图的平面广告设计赏析

4.3 对比

对比的平面广告设计主要是以相互比较的手段来表现广告内容,通过画面、图案、色彩、文案来传播信息。对比又称为对照,是把反差较大的两个要素排列在一起,让人产生鲜明强烈的对比感,能够明确地烘托出主题,使主题鲜明、生动、趣味、浓郁,一目了然。对比构图的画面设计,对消费者来说是一种视觉上的刺激,能够震撼心灵。

在同一幅作品中,可以运用单一的对比,也可同时运用各种对比。对比的方法较容易掌握,但要注意不能生搬硬套、牵强附会,更不能喧宾夺主。

对比型构图的平面广告设计

设计理念： 一位女士拿着鞋子放到了嘴巴的位置，十分惊讶，造型独特夸张，吸引人的眼球。

色彩点评： 该作品以橙色和蓝色为主，用色鲜明个性、大胆明快，给人强烈的视觉感受。

🎨① 作品运用对比色，视觉效果饱满，让人觉得欢乐活跃，容易让人兴奋激动。

🎨② 这种蓝色在日常生活中比较少见，给人新潮、时尚的感觉。

🎨③ 白色的文字十分规整，使版面简洁生动。

- RGB=234,189,162 CMYK=11,32,35,0
- RGB=226,138,38 CMYK=15,56,89,0
- RGB=94,51,39 CMYK=59,80,85,0
- RGB=33,176,167 CMYK=73,10,42,0

该作品运用蓝、红两种颜色做背景，对比鲜明，使作品十分抢眼，给人青春、灵动、活力、明快、舒适的视觉感受。

- RGB=216,89,156 CMYK=20,77,9,0
- RGB=0,170,233 CMYK=73,19,3,0
- RGB=251,212,66 CMYK=6,20,78,0
- RGB=96,150,80 CMYK=68,30,84,0
- RGB=191,57,46 CMYK=32,91,89,1

该作品运用动静结合的手法，对比反差明显，使产品特性凸显，给人强烈的视觉冲击。法鲁红，颜色十分浓郁，具有强烈的感染力，给人稳重、可靠的感觉。

- RGB=245,246,244 CMYK=5,3,5,0
- RGB=230,46,74 CMYK=11,92,62,0
- RGB=182,56,23 CMYK=36,90,100,2
- RGB=91,0,25 CMYK=56,100,88,47
- RGB=21,15,13 CMYK=84,84,85,73

对比型构图的技巧——创新对比分割方式

传统型的中心线分割对比已经较为常见,让我们已经见怪不怪,想要作品更有新意,我们应大胆创意新的构图分割方式,让对比更好地融入画面。

这是一款夹克的广告设计。巧妙地运用对比手法展现出天气的不同,向受众传达夹克的保暖性。

黑白巧克力强烈的色彩对比,让产品看起来更加可口诱人。作品创意独特,比较容易吸引人的眼球。

配色方案

双色配色　　　　　　三色配色　　　　　　五色配色

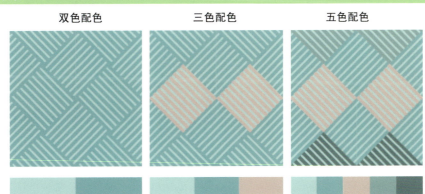

对比型构图的平面广告设计赏析

4.4 平衡

　　平面广告设计中构图的平衡，并非传统意义上和物理力学上的平衡，而是通过图像的形状、大小、轻重、色彩、材质等元素进行组合搭配，以产生平衡的构图感受。平面广告构图通常以视觉重心为支点，其他各类元素为组成部分。

　　各元素在构图时保持视觉上和心理上的平衡与匀称，平衡构图的广告设计会令人产生平衡感、稳定感、安全感。

平衡型构图的广告设计

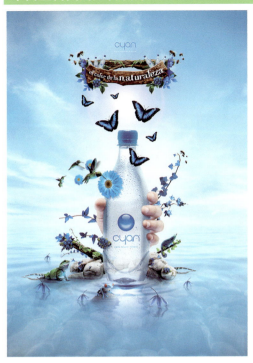

设计理念：该作品以自然纯净为理念，运用多种自然元素进行创作，画面给人以清新、纯净、美好的感受。

色彩点评：作品以纯净的蓝色为主色调，配以少许绿色，给人透明、舒畅的感觉。

➊ 以水为视觉中心，运用多重自然元素，使得画面更加丰富、生动。

➋ 作品中加入手这一元素，加深人与自然的联系，让产品更加贴近生活。

➌ 标题文字的制作，创意独特，很好地与画面、主题融为一体。

- RGB=219,231,238 CMYK=17,6,6,0
- RGB=76,180,219 CMYK=66,15,13,0
- RGB=67,139,66 CMYK=76,34,94,0
- RGB=84,42,9 CMYK=60,82,100,48

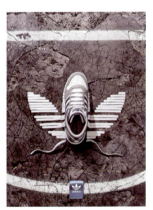

以鞋子为视觉中心，两侧的形状近乎相同，给人一种平衡感、稳定感。拼出阿迪达斯的品牌LOGO，加上淡淡的灰紫色的背景，给人一种神秘、优雅、迷人的视觉感受。

- RGB=255,255,255 CMYK=0,0,0,0
- RGB=150,135,139 CMYK=48,48,39,0
- RGB=117,96,108 CMYK=63,66,50,4
- RGB=66,56,49 CMYK=72,72,76,43
- RGB=52,87,145 CMYK=86,70,24,0

该作品在形状上相呼应，构成一种平衡的状态。造型新奇独特，十分具有吸引力。浅灰绿的背景给人舒适、恬静的感觉。

- RGB=255,255,255 CMYK=0,0,0,0
- RGB=180,128,97 CMYK=37,56,62,0
- RGB=158,192,159 CMYK=45,15,43,0
- RGB=74,73,74 CMYK=74,68,65,25
- RGB=155,100,99 CMYK=47,68,56,2

平衡型构图的技巧——注重元素之间的呼应

平衡型的构图一般需要画面元素在视觉上保持平衡、匀称，让画面具有平衡感和稳定性。我们应注重元素间的呼应，使版面更加协调、舒适。

该作品中的四种元素都围绕着一个主题，起到了很好的呼应作用。

两条锦鲤分别位于画面两侧，交相辉应的画面更加协调、融洽。

配色方案

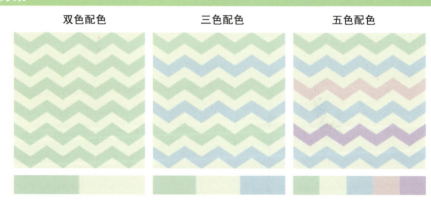

双色配色　　　　三色配色　　　　五色配色

平衡型构图的平面广告设计赏析

4.5 比例

　　比例是指一种事物在整体中所占的份额。比例构图是通过平面广告设计中几个部分之间的面积对比、色相对比、文字对比、图形对比，从而突出平面广告设计的视觉心理感受，是一种常见的构图方式。

　　在平面构图中，比例是指物体所占画面的大小，我们通常通过物体的大小以及它所处的位置来判断构图的比例。例如，最佳的构图比例——黄金分割比，在数学中这是一个复杂的概念公式，而在设计中这又是一个实用的美感构图方式。这个比例创造出来的构图，符合人类潜意识里的审美观。

比例型构图的广告设计

设计理念： 该作品的版式比例分布得当，左侧图片、右侧文字，有序、严谨、规范，给人醒目、舒适、规整、协调的视觉感受。

色彩点评： 作品采用灰色为背景，以红色作为主色调。红色纯度较高，较易吸引人的眼球，给人热情、愉悦的感受。

❶ 原始部落人物造型，纯朴自然，紧扣主题，用在此款广告上，使画面丰富生动、创意十足。

❷ 作品从色彩、大小等方面进行对比和比较，比例分布得当，增强了画面的可读性和耐看性。

❸ 规整的文字排列，使版面更加的整洁、有序。

RGB=226,178,173　CMYK=14,37,26,0
RGB=204,78,71　CMYK=25,82,70,0
RGB=111,10,46　CMYK=55,100,75,33
RGB=161,161,163　CMYK=43,34,31,0

完美的比例分割，让画面独具特色。产品造型突出，品牌概念鲜明，用色大胆明快，整体给人大气、简约、高端的视觉感受。

该作品的视觉中心落在汽车上，突出展现产品特性。整体颜色原始、自然，给人自由、奔放、纯真的感受。

RGB=242,223,217　CMYK=6,16,13,0
RGB=230,28,50　CMYK=11,96,79,0
RGB=212,143,95　CMYK=21,52,64,0
RGB=168,172,182　CMYK=40,30,23,0
RGB=5,5,5　CMYK=91,86,87,78

RGB=225,209,182　CMYK=15,19,30,0
RGB=225,233,231　CMYK=15,6,10,0
RGB=46,102,108　CMYK=84,56,56,7
RGB=221,14,21　CMYK=16,99,100,0
RGB=48,56,55　CMYK=81,71,71,42

比例型构图的技巧——简洁的背景

比例型构图大多需要各种背景，主体在作品中只占很小部分位置。但就是这一小部分位置却是我们需要把握考量的部分，我们应使背景简洁或虚化，让背景起到很好的衬托作用，不应因背景太耀眼而扰乱人们的视觉重心。

虚化的背景，使主体更加突出，更加引人注目。

渐变的背景色，起到很好的烘托作用，柔和的过渡让人物显得更加具有张力，主题明确、比例鲜明。

配色方案

双色配色　　　三色配色　　　五色配色

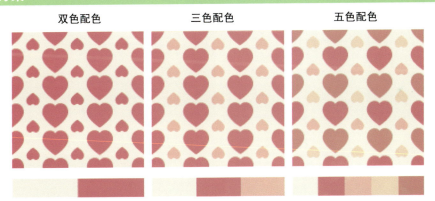

比例型构图的平面广告设计赏析

4.6 重心

平面广告设计的重心也可以称为"视点",是广告设计画面的视觉中心。广告的视觉中心展现的是广告设计的最为重要的内容,它的内容要清晰易懂、直观,才能够突出表现广告主题,并吸引更多消费者的视线集中到平面广告设计上来。

重心型构图,是把你想要表现的事物放在视觉中心,突出表现产品。这种构图方式最大的优点在于主体突出、明确,该方式最容易引导消费者注意产品本身,会给人稳定、安全的视觉感受。

重心型构图的平面广告设计

设计理念： 居中的重心型构图，将人的视觉重心吸引到画面中心位置，较易抓住人的眼球。

色彩点评： 作品整体颜色鲜活，明度较高，带有青春、活泼的气息，容易使人产生愉悦、开心、轻松的心情。

① 人物造型，含蓄而独特，表情生动，耐人寻味。

② 人物服饰上的卡通造型，生动有趣，富有生机，使画面更加动感、活泼。

③ 规整的文字，让版面更加简洁、干净。

RGB=238,215,198 CMYK=8,19,22,0
RGB=220,135,164 CMYK=17,59,18,0
RGB=204,80,82 CMYK=25,81,62,0
RGB=195,234,251 CMYK=28,0,3,0

该作品造型独特，极富创意，将人的视觉重心全集中到画面中间部分，突出了主题。红色的背景，给人热情、温暖、愉快的感受。

重心型的构图形式，使人的视线集中在画面的中心位置，以红色为主色调，明、纯度较低，给人优雅时尚，而又略显低调的感觉。

RGB=246,249,252 CMYK=4,2,1,0
RGB=230,48,44 CMYK=11,92,84,0
RGB=184,33,19 CMYK=35,98,100,2
RGB=40,24,62 CMYK=91,100,57,38
RGB=26,8,9 CMYK=81,88,86,74

RGB=249,251,250 CMYK=3,1,2,0
RGB=189,36,57 CMYK=33,97,79,1
RGB=107,28,48 CMYK=56,97,74,34
RGB=135,65,38 CMYK=49,82,96,19
RGB=79,33,22 CMYK=60,87,93,51

重心型构图的技巧——给产品以投影

适当的投影，可以增强画面的重量感、真实感，增强广告的可信度，吸引更多消费者的目光。

少量投影，让画面更稳重，给人以踏实、真实的感觉。

阴影的增加让画面看起来不那么轻浮，同时给人以空间感。

配色方案

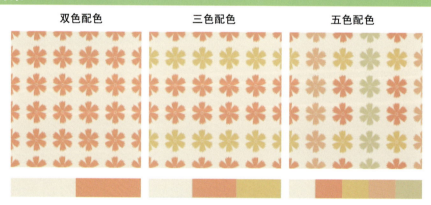

双色配色　　　三色配色　　　五色配色

重心型构图的广告设计赏析

4.7 韵律

平面设计中的韵律感是一种富有节奏的变化形式,它的变化出现在同一个范围空间,赋予图形强弱、虚实、起伏的变化,形成优美的律动感。比如,画面中元素的大小、疏密、远近等构图框架,不仅体现了韵律感的变化,也使事物的变化得到一定的升华。

韵律构图的最大特点就是画面中有明显的直线或曲线,从而使画面产生很强的韵律感、节奏感。韵律构图设计很容易使人产生趣味的、创意的感受。

韵律型构图的平面广告设计

设计理念：这是一款牛奶的创意广告

设计。一涌而出的牛奶盘旋在空中，最终涌入水杯，连贯且富有动感，易吸引人的眼球。

色彩点评：画面以蓝色和白色为主，明度较高，给人干净、清新、优雅、灵动的感受。

① 绿色做点缀，给画面增添了大自然的气息，突出产品的天然、绿色、纯净。

② 渐变的蓝色背景，丰富了画面的空间感。

③ 创意的文字，造型活泼，让版面更加生动有趣。

- RGB=239,239,239 CMYK=8,6,6,0
- RGB=108,197,205 CMYK=58,6,25,0
- RGB=133,174,40 CMYK=56,19,99,0
- RGB=183,62,36 CMYK=35,89,99,2

该作品采用大小渐变式的构图形式，给人很强的节奏感、空间感和运动感。蓝色的纯度较高，给人真实、稳重、广博的感受。

- RGB=246,253,254 CMYK=5,0,1,0
- RGB=0,164,219 CMYK=75,22,9,0
- RGB=23,94,149 CMYK=90,64,25,0
- RGB=132,191,47 CMYK=56,7,95,0
- RGB=44,41,42 CMYK=80,77,73,53

发射式的韵律感构图形式，使画面更具张力和延展度，增强了画面的视觉冲击力。同时黄色的明、纯度都很高，给人鲜活、醒目的视觉感受。

- RGB=255,255,255 CMYK=0,0,0,0
- RGB=236,219,145 CMYK=12,15,50,0
- RGB=245,202,1 CMYK=9,24,90,0
- RGB=168,83,15 CMYK=41,77,100,5
- RGB=177,39,27 CMYK=38,96,100,4

韵律型构图的技巧——有效利用画面右上角

韵律在平面广告中起引导用户视觉投向的作用。研究表明，画面右上角最能引起人的关注，而左下角对人的吸引力最小。律动能使人视觉产生富有规律的节奏感，进而吸引用户了解广告内容。

产品以右上角做中心点，能很好地吸引人的眼球，大小渐变式的构图方式，给人很好的空间感和律动感。

该作品把品牌标志放置在了右上角，让人们很快接受和获取品牌信息。发射式构图形式，增强了画面的张力，很好地吸引了观众的眼球。

配色方案

双色配色　　　　　　　三色配色　　　　　　　五色配色

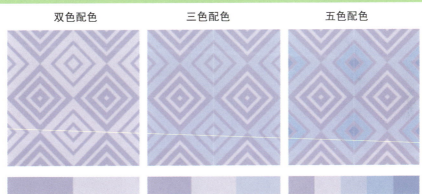

韵律型构图的平面广告设计赏析

4.8 视点

视点构图是将观赏者的视线集中统一在一点上，这一点就是主题所在。而视点是不固定的，它可以通过颜色、文字、人物以及指示图标来主导，巧妙地运用视点可以渲染环境气氛和烘托主题。

视点的位置确定决定着平面广告的范围大小和视角的方向；视点的大小决定着平面广告给人带来的不同的视觉感受，两者合理运用，会使画面更加突出、强烈。

视点型构图的平面广告设计

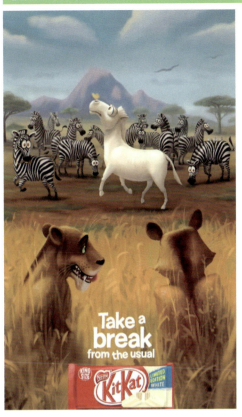

设计理念：这是一款巧克力的平面广告设计。设计师选用卡通形象来丰富画面，并通过动物的颜色向受众传达产品的口味，使其更具趣味性。

色彩点评：画面呈现的是一副草原景象图，运用蓝色、金色、黑色和白色，将大自然的氛围展现得淋漓尽致。

①设计师将每个动物的表情刻画得极具戏剧性，令人感觉更加生动形象。

②将斑马比喻成巧克力，再选用黑白颜色来区分其色彩，运用狮子反衬出巧克力的诱惑力，这样的设计使整体更加和谐统一。

③将商品实物包装形象和文字设计在广告下部，可以使商品展现得更加明确。

RGB=255,253,216 CMYK=2,0,22,0
RGB=129,167,174 CMYK=55,27,30,0
RGB=183,124,23 CMYK=36,57,100,0
RGB=38,26,1 CMYK=77,79,99,66

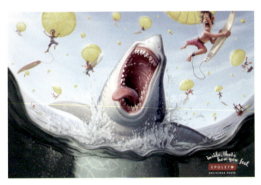

本作品将鲨鱼夸张的表情作为整个画面的视觉中心，观赏者可以根据鲨鱼形象的趋势来观察整体画面，亦带来了风趣的景象。

RGB=229,236,244 CMYK=13,6,3,0
RGB=177,201,223 CMYK=36,16,9,0
RGB=56,74,56 CMYK=79,62,81,33
RGB=235,219,95 CMYK=15,13,70,0
RGB=167,58,41 CMYK=41,90,95,6

本作品是以人物为视觉中心，用人物间接来引导出其他元素，使其一一呈现给观赏者。右下角的文字标志可以更加直接地简述广告内涵。

RGB=190,168,116 CMYK=32,35,59,0
RGB=236,219,145 CMYK=41,33,45,0
RGB=61,51,57 CMYK=41,67,77,76
RGB=60,119,155 CMYK=79,50,30,0
RGB=211,17,7 CMYK=22,99,100,0

视点型构图的技巧——人物作为视觉的主导

人物形象在视点型的构图中表现得更为丰富且生动,不仅容易给人留下深刻的印象,而且还能带来强烈的视觉冲击和强烈的感染力,又为平面广告带来一定的说服力。

作品以破碎的玻璃和白色的球作为视觉中心,以玻璃破碎所延展的方向引导受众将视线转移至左侧的人物,和右下角的标识,画面整体形象逼真,富有动感,使人印象深刻。

本作品也是以人物为中心,再加以背景的衬托,使广告更加丰富而具有动感。

配色方案

双色配色 三色配色 五色配色

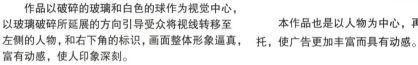

视点型构图的平面广告设计赏析

4.9 垂直

垂直型的构图形式是将画面以纵向形式"流动"，令每个元素彼此独立，这种从上到下的方式给人带来一种高大稳定的感觉，视线随之也会流动，还能体现出力的美感。

垂直构图的最大特点是画面呈现较为简洁，色彩运用较为纯净，文字的运用也显得干练，整体的结合使广告设计既清晰明了，又简易大方。

垂直型构图的平面广告设计

设计理念： 这是一款饮料的创意广告设计。通过由上到下的形式展现元素，垂直型的版式设计使整体表述更加清晰明了。

色彩点评： 前景以黄色为主体色，突出了产品的口味，加以红色和绿色的点缀，增强了画面的视觉冲击力。背景以天蓝色为主，加上白色的云彩，整体给观赏者带来夏季的清爽和舒适。

- ① 瓶口的绿色植物与玻璃瓶身相互连接，暗示了广告商品的纯净自然。
- ② 瓶身以四叶草的图案进行装饰寓意着幸运的含义。
- ③ 背景采用天空的景象为广告增添了深度感。

RGB=171,219,231　CMYK=38,4,11,0
RGB=251,229,104　CMYK=7,11,67,0
RGB=162,25,36　CMYK=42,100,99,9
RGB=35,50,21　CMYK=83,67,100,54

本作品由上至下摆放，再由两个棱形空间分别承载着宣传商品，既凸显出商品的性质，又为广告设计增添了艺术性。

RGB=224,222,209　CMYK=15,12,19,0
RGB=255,255,255　CMYK=0,0,0,0
RGB=107,136,144　CMYK=65,42,40,0
RGB=10,178,200　CMYK=73,11,25,0
RGB=6,8,11　CMYK=91,86,84,75

本作品文字与图片以由上至下垂直的形式划分各自区域，令其广告具有简洁的叙述性。

RGB=226,152,154　CMYK=14,51,30,0
RGB=111,98,82　CMYK=63,61,68,11
RGB=237,229,206　CMYK=10,11,22,0

垂直型构图的技巧——背景色彩

平面广告中的色彩渐变主要表现在色相、明度、纯度的渐变，而色彩的渐变美感在广告中具有重要的地位，但要记住色彩的渐变要与造型形态和结构紧密相连。

本作品的背景属于明度渐变，将天蓝色由深至浅向中心处收缩，在广告商品与文字之间塑造出远近适当的距离感，为平面广告增添一种和谐的韵律。

本作品背景根据色相与明度的不同与图形相融合，创造出的三维空间，给观赏者带来丰富而和谐的感受。

配色方案

双色配色　　　　　　三色配色　　　　　　五色配色

垂直型构图的平面广告设计赏析

4.10 设计实战：平面广告构图设计

◉ 4.10.1 平面广告构图设计说明

平面广告构图：

在平面广告中构图设计主要是文字、图片、色彩的运用。文字的直接表达能够增强平面广告的视觉效果；图片的表达能够丰富画面，能够更有效地表达广告意图；色彩可以加深文字与图片的表现力度，能够使广告更加突出。

商家要求：

商家对平面广告构图的要求，是根据主题将多种元素结合，使其发挥出强烈的感染力，来达到对消费者产生诱导以及留下深刻印象的目的。

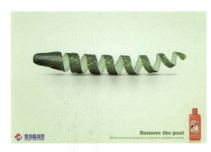

解决方案：

根据商家的要求将平面广告以简洁直观、生动感人的形象展现出来，这种条理清晰、一目了然的手法，不仅使平面广告更具感染力，而且又取得了满足商家诉求的效果。

特点：

- 有力地突出广告主体。
- 具有强烈的集中效果。
- 流畅明快、简洁易读。
- 具有较强的引导性。
- 富有浓郁的艺术气息。

4.10.2 平面广告构图设计分析

水平式构图	分　析
同类欣赏：	● 本作品采用的是水平式构图手法。这样的构图手法能够给人带来宽广、平稳的感觉，也使画面看起来更加整洁干净。 ● 平面广告采用横向版式来设计，在蓝色背景的中心处设计出粉色的宽条幅，赋予画面清晰的层次感，又强化了主体形象。

倾斜式构图	分　析
同类欣赏：	● 本作品采用的是倾斜式构图手法。左右倾斜的构图方式，能够使画面打破常规、产生流动感，营造出更加生动的氛围。 ● 红、黄、蓝三种颜色的交叉令画面更具深度，使空间感更加饱满。 ● 画面中的文字以及图片都以倾斜形式设计，既生动、有趣，又蕴含着浓郁的艺术性。

对称式构图	分　析
同类欣赏：	● 本作品采用的是对称式构图手法。既使画面具有稳定性，又能够产生美感，令观赏者看起来更加舒适。 ● 将画面中的文字与图片统一在画面中心摆放，给人带来整洁有序的顺序感，令视觉感官更加舒适。 ● 将粉色与黄色在中心处一分为二，使画面的对称感更加清晰明了。

左右式构图	分 析
 同类欣赏： 	- 本作品采用的是左右式构图手法。将文字设置在版面左侧，将商品及图案设置在右侧，给人一种低调保守，又吸引人的感觉。 - 蓝色的背景加以半透明式的花纹为广告设计营造出浪漫迷人的气息。 - 几个文字的夸张写法，直截了当地表明平面广告的目的，以简洁的符号丰富了画面内容。

分割式构图	分 析
 同类欣赏： 	- 本作品是以分割形式设计的平面广告。运用弯曲的曲线划分出大小不一的两个部分，可以清晰地分清主次关系。 - 画面中将黄、蓝两色块相搭配形成一个鲜明的对比，外加粉色的点缀令画面的色感更加生动。 - 画面中的文字特写成功地将文字"语言化"，表达出了平面广告的设计理念和艺术主张。

中心式构图	分 析
 同类欣赏： 	- 本作品采用的是中心式构图手法。中心式构图是将所有元素集中在版面中心，以一个视觉中心来吸引消费者注意。 - 圆形最具活跃因素，富有较强的视觉力量，因此将其放置在画面的中心，更好地来吸引消费群体的视线。 - 背景采用半透明式的花纹来丰富画面，使画面空间不会显得过于单调。

第5章 平面广告设计的行业分类

食品＼烟酒＼化妆＼服装＼电子＼奢华＼汽车＼房地产＼教育＼旅游

平面广告设计的行业分类包括食品类、烟酒类、化妆类、服装类、电子类、奢华类、汽车类、房地产类、教育类、旅游类等。

- ◆ 食品类平面广告设计的色彩较为鲜明，富有较强的感染力。
- ◆ 服装类平面广告设计针对性较强且极具传播力度。
- ◆ 汽车类平面广告设计有着独特的个性和自我观念。
- ◆ 旅游类平面广告的特点是具有目的性、时效性等。

5.1 食品平面广告设计

如今的食品广告设计如雨后春笋，花样繁多、应有尽有。为了让自己的产品在众多广告中脱颖而出，必须最大限度地展现作品的特性，根据自身特点量身定做，使广告作品更夸张、更有创意、更出人意料。

食品广告设计包含多种类型，按形态可分为液体与固体两种类型。液体类有水、酒、饮品、牛奶、果汁等。液体类的广告多展现其动态美。固体类的种类较为繁多，如休闲食品、农贸产品、膨化食品等，多颜色鲜艳，其造型极具美感。在进行食品广告设计时，不仅仅要注重画面的质感，还要注重产品味觉、视觉的有效传播以及产品功能的准确表述。

特点：

- 画面动感、富有活力。
- 具有很强的故事性。
- 注重与受众之间的互动。
- 提倡简约式的排版构图。
- 色彩明亮鲜活。

5.1.1 趣味风格的广告设计

奇特、新颖、搞怪是趣味风格设计的特点，趣味风格的食品广告设计应强调产品造型的夸张性、趣味性、卡通性。比如应用食物组合成动物的造型，配以鲜明的颜色，就能有效地拉近产品与消费者的距离。趣味性多表现在对产品整体造型的夸张变形的设计。

设计理念：利用产品本身特性，制造出液体的流动感，形成海市蜃楼般夸张的造型，使画面更加丰富生动，趣味十足。

色彩点评：不同明度的深棕色与白色搭配，对比鲜明，营造出童话般的梦幻感。

① 作品的创意独特，把酸奶与巧克力豆通过动画形式演绎，突出了产品的趣味性。

② 作品利用颜色渐变为画面制造了空间感。

③ 用色丰富，但又统一于一个色系，有主次且主次分明。

- RGB=244,238,227 CMYK=7,7,12,0
- RGB=154,66,57 CMYK=45,85,81,10
- RGB=79,39,33 CMYK=62,84,84,49
- RGB=24,109,16 CMYK=86,47,100,11

本作品将蔬菜拟物化，赋予它鲜活的生命，强化了人们对蔬菜的认知，让蔬菜更有亲和力，因而得到大众的认可。并且凸显了食品原料的自然生态。明黄色的品牌标志，在这款简洁的广告中清晰可辨。

- RGB=221,52,25 CMYK=16,91,97,0
- RGB=232,115,30 CMYK=10,67,91,0
- RGB=215,156,66 CMYK=21,45,79,0
- RGB=116,148,13 CMYK=63,33,100,0
- RGB=255,255,0 CMYK=10,0,83,0

画面创意生动有趣。海报式的构图，让人们觉得不是在看一款广告，而是在看一款电影海报。

- RGB=193,158,90 CMYK=31,41,70,0
- RGB=228,221,219 CMYK=13,14,12,0
- RGB=201,173,51 CMYK=29,33,87,0
- RGB=53,54,143 CMYK=91,90,12,0
- RGB=207,86,11 CMYK=24,78,100,0

◎5.1.2 可爱风格的食品广告设计

不言而喻,可爱风格的食品包装设计强调可爱、单纯等设计理念,是一种充满快乐、童真的广告设计,因其主要受众是儿童或女性。比如广告上采用比较可爱的造型、较为轻快的颜色,能让整体呈现出一种较为轻巧、纯真的视觉效果。

设计理念:设计上运用夸张手法,对产品特性提炼概括,运用最简洁的设计语言,表达最丰富的内涵。

色彩点评:整体上采用中高纯度暖紫色调,背景过渡柔和,给人梦幻般的感觉,并留下丰富的想象空间。

❶合理有效的夸张,突出了产品的造型特点,让人觉得生动可爱。

❷粉嫩、梦幻的颜色配比,迎合了广大消费群体的口味,带动人们进行消费。

RGB=241,203,183 CMYK=7,26,27,0
RGB=218,163,192 CMYK=18,44,10,0
RGB=200,152,126 CMYK=27,46,49,0
RGB=115,63,99 CMYK=65,85,47,7

本作品秉承着简洁的风格,一款小巧的面包,简约而精美,造型可爱独特,体现该品牌的精致化、人性化、舒适化的理念。

RGB=246,239,233 CMYK=5,8,9,0
RGB=206,203,196 CMYK=23,19,22,0
RGB=228,211,178 CMYK=14,18,33,0
RGB=176,136,84 CMYK=39,50,72,0
RGB=227,153,71 CMYK=14,48,76,0

可爱的造型、特殊的字体,加上紫红色背景的衬托,让这款广告十分醒目,同时又十分可爱,富有乐趣。

RGB=219,78,150 CMYK=18,81,0,0
RGB=275,53,66 CMYK=73,81,62,33
RGB=250,197,1 CMYK=6,28,90,0
RGB=43,180,227 CMYK=70,13,10,0

食品广告设计技巧——夸张的产品造型与元素

夸张的产品造型，能够使产品在众多平面广告中脱颖而出，吸引消费者注意力的同时突出了产品的特点。进行合理有效的夸张，可以为观众带来更奇妙的视觉体验。

合理有效的夸张让这个菠萝看起来更加美味。

适当的产品包装与造型，让人体验什么是原汁原味。

真实原料与劲爽感的塑造，让消费者更为之冲动。

配色方案

双色配色　　　三色配色　　　五色配色

食品平面广告设计赏析

5.2 烟酒平面广告设计

烟酒类广告常通过色彩、字体形象、画面韵感等来打动消费者。色彩对于人的心理有着普遍的影响，它能唤起各种情绪。在广告设计中充分运用色彩，可以有效地加强广告对受众的情感影响，从而吸引人们的注意力，传播商品信息。通过营造某种氛围对消费者进行感染，是广告感性诉求的一种典型做法，其中韵感是平面视觉中的最有效表现手段。

说起酒类市场，给人的印象就是铺天盖地的广告战、促销战，从低端到高端，各类酒品应有尽有。有一些商家只注重销量，而有些烟酒商家则希望通过广告来建立品牌形象。

酒类包括啤酒、白酒、红酒、黄酒、葡萄酒等多种类型。其采用的方式多为罐装、瓶装等，风格大多为奢华、大气、经典、简约、创意等。

在市场上，流传着这样一句话："当你看见电视上那些大气磅礴、但又不知所云的广告，那一定就是香烟广告。"由于吸烟有害健康，同时烟草又不得做广告，所以烟草商家更是绞尽脑汁，设计更令人印象深刻的包装设计，希望公众能够识别它们。

市场上关于香烟类的广告，其风格较为多样，如简约风、奢华风、复古风等。

◎ 5.2.1 简约风格的烟酒广告设计

简约风格的烟酒类广告，大多注重创意，版面和用色较为简洁。给人耳目清新、一目了然的感觉，这样的广告简单明了，品牌识别度高，较易得到大众的认可。

设计理念：倾斜的瓶身，加上动感的水波和飘动的树叶等多种元素的运用，给人一种凉爽、舒服、动感的感觉。

色彩点评：以绿色为主色调，搭配以低纯度的黄色，让整个画面十分抢眼，给人以清新、沁爽、自然的视觉感受。

🎨 中心点式构图，抓住了人们的视觉重心。

🎨 渐变式的背景色，使画面更有空间感。同时采用高明度的黄色，让广告更醒目，更突出产品形象。

🎨 清新的绿色，非常适合人类的视力明度，有利于缓解人们的视觉疲劳。

RGB=253,254,248 CMYK=1,0,4,0
RGB=236,242,146 CMYK=14,0,53,0
RGB=99,141,34 CMYK=69,35,100,0
RGB=66,97,52 CMYK=78,53,95,18

设计师采用米色与棕色搭配，给人一种稳重、含蓄的感觉，表明雪茄工厂有的不只是冰冷，还有品质和格调。

- RGB=248,242,210 CMYK=5,6,23,0
- RGB=95,57,39 CMYK=60,77,87,37
- RGB=184,186,184 CMYK=32,24,25,0
- RGB=160,31,42 CMYK=43,99,93,10
- RGB=168,187,72 CMYK=43,18,83,0

圣诞主题的礼帽式创意设计，与啤酒结合，独特新颖。整个作品用色简洁，产品和品牌标志突出，节日主题的选用，让它更贴近生活。

- RGB=245,230,201 CMYK=6,12,24,0
- RGB=217,185,134 CMYK=19,31,51,0
- RGB=246,547,252 CMYK=4,3,0,0
- RGB=233,155,32 CMYK=12,48,89,0
- RGB=194,38,38 CMYK=30,96,95,1

◎5.2.2 奢华风格的烟酒广告设计

奢华风格的烟酒，从包装到广告，都非常强调产品的品质感与名贵感。画面风格大多低调奢华，元素运用丰富细腻，给人一种奢华的精致感。

设计理念： 强调纯天然原料的选用。随意的摆放形式，给人一种轻松、自然的感觉，同时又不失画面的精致感。

色彩点评： 本作品采用蓝色和黄色两种对比色，低纯度的黄色很好地烘托了画面氛围。又与蓝色的产品包装做了很好的比对。

🔵 白色的烟盒很好地抓住了受众的视觉中心。

🔵 产品通过颜色、位置的变化，让画面更有节奏、韵味。

🔵 丰富的画面元素运用，让产品更自然，有格调、有品位。

■ RGB=210,164,217 CMYK=63,28,6,0
■ RGB=5,66,167 CMYK=97,80,0,0
■ RGB=157,107,18 CMYK=46,62,100,5
■ RGB=48,14,7 CMYK=70,90,93,67

该作品以白色为主色调，追求华丽，典雅中透着高贵。纸浮雕广告，让酒的文化内涵随着花雕的枝蔓四处延伸。

模仿古典油画的场面造型，让你像贵族一样品味着经典名酒。浓重的色彩营造出一种奢华、古典、华丽的氛围。

■ RGB=238,237,235 CMYK=8,7,8,0
■ RGB=255,255,251 CMYK=0,0,2,0
■ RGB=210,185,117 CMYK=24,29,60,0
■ RGB=195,163,101 CMYK=30,38,65,0
■ RGB=116,192,48 CMYK=59,4,96,0

■ RGB=193,145,98 CMYK=31,48,64,0
■ RGB=98,71,49 CMYK=62,70,84,30
■ RGB=32,22,20 CMYK=80,82,83,68
■ RGB=178,86,97 CMYK=38,78,54,0
■ RGB=236,18,1 CMYK=7,97,100,0

烟酒广告设计技巧——产品内涵的展现与氛围的营造

烟和酒在我们的生活中,使用时都很注重时间、地点、场合,所以我们的广告应该注重对于产品自身文化内涵的展现,对产品进行准确的定位,为其营造良好的氛围。

一袭宝石蓝长裙,无比高贵华丽,让人们对该品牌的酒有了很好的定位。

当你披上美丽的头纱那一刻,也许你需要的正是"它"。对于产品适用场合的定位非常准确。

看球赛怎么能少得了啤酒,带它一起看吧,给你不一样的劲爽、刺激。

配色方案

双色配色　　　　　三色配色　　　　　五色配色

烟酒平面广告设计赏析

5.3 化妆品平面广告设计

化妆品的种类很多，主要包括液体或乳液状化妆品、固体化妆品、固态颗粒状化妆品、膏状化妆品等。化妆品作为时尚消费品，除了固有的使用功效外，精美的包装和精致的广告设计还能满足消费者对美的心理需要。由于化妆品的使用人群大多为女性，因此无论产品的包装设计还是广告设计都以女性作为主要受众，都应突出化妆品的美白、润肤、美肌等特点。

化妆品广告的种类繁多，平面广告的设计表现形式同样复杂多变。可以通过明星代言，借助明星的影响力来促进化妆品销售；也可通过人体局部展示，展示化妆品对人体肌肤的效果；同时还可以通过对化妆品产品本身进行展示，来突出化妆品的质感和品牌魅力。

特点：

- 构图简洁明快。
- 画面精致，具有美感。
- 独具风格，名牌特色浓重。

◎5.3.1 偶像型的化妆品广告设计

偶像型的广告，常通过找明星代言，借助其影响力，来增强产品的吸引力和诱惑力，刺激消费者的购买欲。一般国际化大品牌会采用此类广告，并且会选用近期比较火、人气较高的明星进行代言。

设计理念：运用明星展现产品之美，部分留白的背景给作品以很好的衬托，同时给人以空间感，让整款广告看起来不会过于饱满。

色彩点评：运用黑白红经典色系搭配，让整个画面很有质感与时尚感。

①黑色的文字标题，使品牌概念十分醒目、大气。

②画面通过沉醉于百合芳香的女人，凸显出了产品的诱人和魅力，给人带来轻松、享受之感，以此来吸引消费者的眼球，并勾起消费者消费的欲望。

③明星代言，可以使广告产品得到更为广泛的传播。

■ RGB=247,246,244　CMYK=4,4,5,0
■ RGB=240,217,209　CMYK=7,19,16,0
■ RGB=199,70,73　CMYK=28,85,68,0
■ RGB=16,8,7　CMYK=86,86,86,75

该作品用淡淡的紫色做主色调，让画面充满了浪漫气息。沉醉于百合芳香下的女人，给人一种轻松、喜悦的享受之感。

■ RGB=112,85,98　CMYK=64,71,53,8
■ RGB=238,235,230　CMYK=8,8,10,0
■ RGB=130,129,108　CMYK=57,48,59,1
■ RGB=209,176,121　CMYK=23,34,56,0
■ RGB=213,109,125　CMYK=21,69,38,0

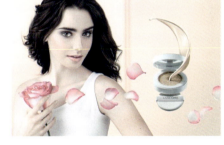

粉嫩的色调，让整个广告充满了少女气息，飘逸丝滑的产品，犹如花瓣将她围绕。

■ RGB=245,239,245　CMYK=5,8,1,0
■ RGB=252,229,223　CMYK=1,15,11,0
■ RGB=191,152,131　CMYK=31,44,46,0
■ RGB=43,21,50　CMYK=86,98,62,49
■ RGB=252,124,175　CMYK=0,66,5,0

◎5.3.2 产品展示型的化妆品广告设计

产品展示型的作品一般比较简单直白，让观众可以很客观地去审视产品。产品展示型一般会根据产品自身的特点进行设计，让产品特性和效果能更好地展现。这类产品往往依靠消费者对其品牌的认可度和产品功效来打动消费者。

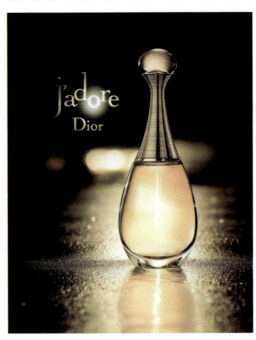

设计理念：流畅修长的圆瓶颈项，柔中带刚，水晶透明的瓶身，用一束灯光，使产品华丽呈现。

色彩点评：金黄色的主色调，深色的背景，展现了产品的高端、华丽、性感、浪漫。

🍃① 采用暖色的逆光，让光线穿透瓶身，照射出澄澈的香水。

🍃② 字体设计独特，鲜明、醒目。

🍃③ 视觉上给人神秘、奢华、绮丽、深邃的感受。

RGB=254,252,248 CMYK=1,2,3,0
RGB=252,212,98 CMYK=5,21,67,0
RGB=252,212,98 CMYK=5,21,67,0
RGB=34,4,10 CMYK=77,92,84,72

对功效进行概述，以功效来打动消费者。自然灵活的排列方式，和谐的色调，增强了它的可读性。文字标题排布错落有致，有重点、有突出。

RGB=226,222,206 CMYK=14,12,21,0
RGB=235,237,222 CMYK=11,6,16,0
RGB=123,107,50 CMYK=59,57,94,10
RGB=211,155,87 CMYK=22,45,70,0
RGB=55,49,38 CMYK=75,72,82,50

本作品运用太极的构图形式，碧绿色的主色调，给人以自然、干净、传统、纯朴、沉稳、平衡的感受。将产品直接展示在受众的眼前，使画面更加丰富、真实，从而促进消费者消费的欲望。

RGB=166,202,160 CMYK=42,10,45,0
RGB=86,121,69 CMYK=73,46,87,5
RGB=37,83,40 CMYK=85,56,100,29
RGB=170,220,168 CMYK=40,0,44,0
RGB=182,165,74 CMYK=37,34,80,0

化妆品平面广告设计技巧——为广告增添创意

市面上大多采用明星代言和产品展示型的化妆品广告,因此应该打破传统的广告思维方式,避免千篇一律,过多的同类重复性广告会让人产生审美疲劳。应该设计新颖形式的广告,为广告增添创意点,以创意来吸引人的眼球。

唇部的特写使产品的效果更加突出,以此来吸引女性消费者的眼球,把口红比作一把手枪,创意新颖独特,使人印象深刻。

化妆品拼接摆放组成一个机器人的造型,个性独特,品牌标志鲜明。

对眼睛的局部特写,睫毛浓密且长,画面干净简洁,主题突出。

配色方案

双色配色　　　　三色配色　　　　五色配色

化妆品平面广告设计赏析

5.4 服饰平面广告设计

服饰是我们最熟悉的产品，每天都在使用。服饰广告是服装义化的重要组成部分，是服饰产品终端促销的重要手段。它是一种以视觉形式传递信息的媒介。服饰广告通过其表现的各种形象和符号，把人们内心追求自我表现的欲望与物质巧妙地结合起来，以此刺激人们的消费欲望。服饰广告是服饰企业为自己的品牌、产品、营销方式等进行的一系列宣传活动。

特点：

- 具有精神价值和文化特色。
- 拥有灵活的表现能力和独特的个性。
- 能够体现创造力和活力。
- 富有多变的形式。

⊙ 5.4.1 写实风格的服饰广告设计

写实风格的服饰广告，整体风格简约时尚，注重产品品质与特性的展现。给人的感觉真实、自然，让消费者能够更直观地了解产品，并有助于品牌内涵的展现。

设计理念：半身式构图，能更加吸引消费者对包的注意力。包的设计图案纹路与上衣相呼应，给人以整体感。

色彩点评：整个版面明度偏低，运用蓝色与黑白经典色搭配，展现了产品的格调与品质，给人以低调、时尚、大气、简约的感觉。

🎨 这是一款女性皮包的创意广告设计。将产品的品牌直接用白色的文字展现在画面的右下方，与深颜色的背景形成了鲜明的对比，让人一目了然。

🎨 作品版式构图简单，主题明确，让消费者能一目了然。

🎨 作品用色简洁扼要，通过低明度的蓝色变化，更好地表现了产品的质感。

- RGB=254,252,248 CMYK=1,2,3,0
- RGB=43,81,126 CMYK=90,73,36,1
- RGB=63,12,18 CMYK=64,95,88,61
- RGB=18,16,21 CMYK=88,86,79,70

本作品直接通过模特将服装展示出来，并选用与服装相同色系的背景来衬托，使这件衣服的特性得到很好的展现，并使画面整体和谐统一，给人带来稳定、舒适、自然的视觉感受。

- RGB=237,224,219 CMYK=9,14,13,0
- RGB=210,182,167 CMYK=22,32,32,0
- RGB=240,217,200 CMYK=7,18,21,0
- RGB=194,152,119 CMYK=30,45,53,0
- RGB=43,30,22 CMYK=75,80,86,63

本作品用色明度较低，让整个画面看起来十分明朗，给人一种时尚、洒脱的感受。

- RGB=157,169,182 CMYK=45,30,23,0
- RGB=77,80,92 CMYK=76,69,56,15
- RGB=61,59,66 CMYK=78,74,64,34
- RGB=83,95,120 CMYK=76,64,44,2
- RGB=221,201,205 CMYK=16,24,15,0

◉ 5.4.2 创意风格的服饰广告设计

创意风格的服饰广告设计，更具有特色和新意，因此容易吸引人的目光。这类产品的消费者大多为年轻人，因为他们追求新鲜、时尚、潮流。

创意独特，令整个画面充满了趣味性，充分体现了该品牌的年轻与活力。

色彩点评：以米黄色为主色调，纯度和明度都较低，搭配低纯度的黄色、绿色等。整体用色丰富和谐，画面活泼，且富有动感。

➊ 作品为男士西装广告，米黄色给人一种稳定、低调、高贵的视觉感受。

➋ 采用计算机桌面，结合多个办公元素，使得整个画面生动、有趣。

➌ 运用手绘背景，给人真实、自然、生动、纯朴的视觉感受。

RGB=213,214,188 CMYK=12,18,28,0
RGB=198,161,92 CMYK=29,40,69,0
RGB=56,104,63 CMYK=81,50,89,14
RGB=83,94,133 CMYK=77,66,34,0

设计理念：与插画相结合，把人物置于计算机桌面这一场景中，

该作品以彩虹色彩风格来诠释包袋、鞋履、饰品，汇聚了愉快的度假氛围，同时在充满文身的手臂映衬下也具有一丝复古的风格。

RGB=244,237,231 CMYK=6,8,10,0
RGB=231,63,75 CMYK=10,87,63,0
RGB=235,137,79 CMYK=9,58,70,0
RGB=244,232,125 CMYK=10,8,59,0
RGB=119,194,122 CMYK=58,5,65,0

整个作品用色简单，明度较低，注重氛围的营造。但同样挡不住经典的格子衫跳跃而出。

RGB=248,230,206 CMYK=4,13,21,0
RGB=63,46,34 CMYK=70,75,85,51
RGB=100,84,84 CMYK=67,67,62,16
RGB=115,116,90 CMYK=63,52,68,5
RGB=162,134,104 CMYK=44,50,61,0

服饰平面广告设计技巧——注重整体版面的色调搭配

服饰平面广告应注重整体画面的色调搭配和用色的比例。和谐的色调搭配,能给人舒适的视觉感受,同时可以让人们很好地对品牌和产品进行定位。

绿色与深棕色搭配,整个画面温馨舒适,不会给人过多的跳跃感,会得到人们更多的认同感。

砖红色墙体在画面里同样和谐,是因为服饰采用低纯度的颜色,不会产生明显的颜色冲突。

蓝色的主色调在作品中十分鲜明,整个花簇的背景墙纯度稍低,对主体起到了很好的衬托作用。

配色方案

双色配色

三色配色

五色配色

服饰平面广告设计赏析

5.5 电子产品平面广告设计

随着经济的发展，电子产品涉及的方面越来越多，身边的电子产品随处可见，人类每天都在使用。电子产品涉及的领域非常广泛，如计算机、电视、电话、手机、相机、视频音乐播放器、视频监控器、剃须刀、微波炉等。电子产品具有较快的更新换代周期，因此其平面广告设计应更具前瞻性。

电子产品的广告，较注重产品性能的展现。从广告的表现形式看，我们把它大致分为两种风格，一种是夸张风格的电子产品广告，给人趣味性，较易吸引人的眼球；另一种是科技化风格的，这种广告比较写实，让人能够更理性客观地进行选择。

⊙ 5.5.1 夸张风格的电子产品广告设计

夸张风格的电子产品广告，对产品性能进行了恰当的渲染，让消费者能较快地了解产品的特点。适当的夸张让广告更富有趣味性，给人更好的视觉体验，带动人的思维。

设计理念：把笔记本电脑置于衣架上，凸显笔记本电脑轻薄、易携带的特性。在笔记本电脑上添加彩色图案贴膜，让作品更加活泼有趣，流露出一丝青春的气息。

色彩点评：作品整体用色明快，以中低明度玫红色做背景，给人时尚、前卫的感觉，较易受到女性消费者的喜爱。同时银色的机身，彰显此款笔记本电脑的小巧精致。

● 画面构图简洁，笔记本很好地抓住了人们的视觉重心。

● 白色的文字标识，让品牌概念清晰明了。

- RGB=252,239,57 CMYK=8,4,80,0
- RGB=231,39,34 CMYK=10,94,91,0
- RGB=76,179,64 CMYK=70,7,94,0
- RGB=211,70,115 CMYK=22,85,36,0

这是一款相机的创意广告设计。画面中以头部和身子大小的对比突出产品的性能与特点，夸张的表现手法将特点放大，通俗易懂，使人印象深刻。

- RGB=139,222,254 CMYK=46,0,4,0
- RGB=74,141,185 CMYK=73,38,18,0
- RGB=253,214,175 CMYK=1,22,33,0
- RGB=48,43,40 CMYK=77,75,76,53
- RGB=13,78,158 CMYK=94,74,11,0

家庭影院系列，给你带来震撼的视听效果。广告用色简洁，注重产品效果的夸张表现。

- RGB=244,237,231 CMYK=6,8,10,0
- RGB=231,63,75 CMYK=10,87,63,0
- RGB=235,137,79 CMYK=9,58,70,0
- RGB=244,232,125 CMYK=10,8,59,0
- RGB=119,194,122 CMYK=58,5,65,0

◎ 5.5.2 科技化风格的电子产品广告设计

科技化风格的电子产品广告一般颜色以蓝色为主，配以黑白两色，颜色变化少，给人较为理性的感觉，让观众能够更加客观地了解产品。

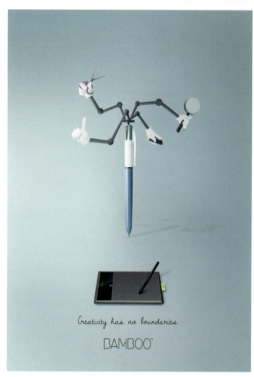

设计理念：一支笔搞定一切，剪切、复制、放大等，突出了产品简单易操作的特性。拟人化的设计，让作品更加丰富、生动有趣。

色彩点评：以蓝色和黑色做主色调，点缀以白色，让画面更加活泼。淡蓝色做背景，给人清新、淡雅的感受。

① 这是一款手绘板的广告设计。将产品放置在画面的下方，与主题相呼应。

② 一束简单的灯光，投射出的光影效果，给人以空间感。

③ 作品构图简洁，整体摆放都处在中心线上，给人以平衡感。

RGB=235,235,240 CMYK=9,8,4,0
RGB=140,177,186 CMYK=51,23,26,0
RGB=10,58,91 CMYK=98,83,51,18
RGB=69,68,74 CMYK=77,71,63,27

科技带给你无限的震撼力，黑白色的强烈对比，高清的屏幕分辨率，让模特跃然而出。

RGB=243,244,246 CMYK=6,4,3,0
RGB=217,217,215 CMYK=18,13,14,0
RGB=95,95,103 CMYK=71,63,54,7
RGB=15,15,17 CMYK=88,84,82,72
RGB=232,208,201 CMYK=11,22,18,0

这是一款手机广告，强调手机的待机时间。在整体偏暗的色调中，一抹绿色十分醒目，让产品特点立刻显现。

RGB=202,201,197 CMYK=25,19,21,0
RGB=35,37,44 CMYK=85,81,70,53
RGB=53,25,38 CMYK=74,90,70,56
RGB=148,201,120 CMYK=49,6,65,0
RGB=168,108,75 CMYK=42,65,74,2

电子产品广告设计技巧——抓住人们的需求

随着时代的变化，人们的需求也在不断变化。电子产品本身就是更新换代较快的产品，所以我们的广告设计更应该紧跟时代的潮流，抓住流行元素，满足人们的需求。

轻轻松松自拍，满足大众时尚潮流。蓝色机身满足年轻人对时尚的追求。

专为女性设计的相机，运用女性元素和喜欢的颜色，较易吸引消费者。

笔记本电脑轻薄易携带，轻松商务化办公必备。

配色方案

双色配色　　　　三色配色　　　　五色配色

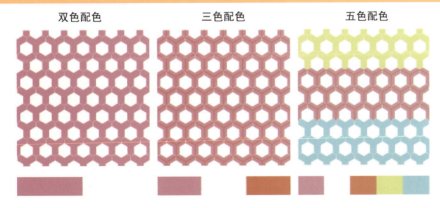

电子产品平面广告设计赏析

5.6 奢侈品平面广告设计

随着经济的迅速发展，人们的经济收入不断增多，使奢侈品市场呈现出迅猛的发展势头，并日益扩大。

奢侈品代表着一种高雅的生活方式，而奢侈品又称"非生活必需品"，具有稀缺性、独特性、珍奇性等特点。奢侈品的消费是一种高档的消费行为，其广告设计较为单一，主要是以传递产品的品牌地位为主要目的。多以画面、形象为主要传播方式，而文字的传播较为次要，它是对品牌的总结，可以提高产品自身的审美性和扩大宣传面。

特点：
- 画面简洁精美。
- 画面单一，却具有较强的说服力。
- 具有权威的典型性和代表性。

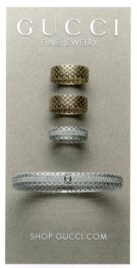
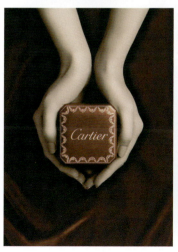
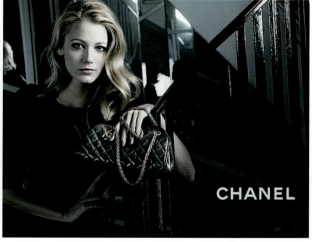

◎ 5.6.1 古典风格的奢侈品广告设计

古典风格的广告设计会引起人更深层次的遐想与共鸣，带人回忆过去，给人一种经典、永不过时的感觉。古典与奢侈品的结合堪称经典，让产品能更加卓越、出众、恒久。

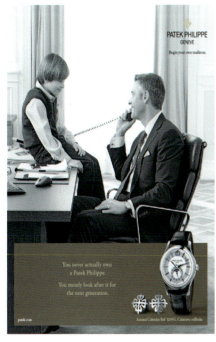

设计理念：亲情做主题，以最朴素的语言，表达一个寰宇皆通的意念，简洁明了却耐人寻味。

色彩点评：作品采用黑白色调，展现生活中父子生活的精彩瞬间，反映两代人的温情时刻，朴素而不失高贵的气度。

🎨 黑白色的主调，搭配以金色、棕色给人一种奢华、复古、沉稳的感觉。整个画面低调而又有品位。

🎨 形象广告，贴近生活，易满足消费者的内心欲望。

🎨 棕色矩形框的留边处理，让画面更加灵活和富有空间感。

RGB=251,251,253 CMYK=2,2,0,0
RGB=207,183,132 CMYK=24,30,52,0
RGB=96,75,54 CMYK=64,68,81,28
RGB=36,36,36 CMYK=82,78,76,58

具有年代感的建筑与柔和偏暗的色调，使画面整体给人一种复古、潮流的视觉感受，以此来凸显产品的风格与定位。

RGB=248,238,223 CMYK=4,8,14,0
RGB=69,67,80 CMYK=78,74,59,24
RGB=230,207,118 CMYK=16,20,61,0
RGB=138,174,182 CMYK=51,24,27,0
RGB=78,176,142 CMYK=68,12,54,0

黑白的经典搭配，再配上模特的英朗气质，国际范十足，给人一种精致而又神秘的感觉。

RGB=4,4,4 CMYK=91,87,87,78
RGB=65,69,72 CMYK=78,70,64,28
RGB=105,110,116 CMYK=67,56,50,2
RGB=213,216,221 CMYK=19,13,11,0
RGB=253,253,253 CMYK=1,1,1,0

◎ 5.6.2 高端风格的奢侈品广告设计

根据奢侈品自身的社会属性，高端风格是其必然选择。高端风格即强调高端、大气、华丽等特性。奢侈品广告设计的高端感多体现在色彩以及产品属性上。

设计理念： 赋予饰品一种精巧的流畅之美，轻柔曼妙，与背景相互交融，充满现代气息的编织流苏坠饰，并以三色金环扣固定。

色彩点评： 浓郁的金、棕色调给人一种奢华、典雅、大气的感觉，香槟色的点缀同样使画面显得无比华丽。

① 以女性做背景，展现饰品的流畅、柔美，让人产生一种对美好的向往。

② 闪耀的金色，让作品充满了浪漫之感。

③ 以三种不同的金色打造该饰品，彼此交缠，并垂挂一束精致的流苏，奢侈华丽的同时又轻盈灵动。

RGB=246,235,220 CMYK=5,10,15,0
RGB=255,229,204 CMYK=0,15,21,0
RGB=204,164,123 CMYK=25,40,53,0
RGB=34,9,14 CMYK=78,90,83,71

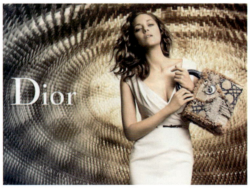

以金棕色做背景，法国女人独特的慵懒韵味结合性感，使整个广告女王范儿气场十足，给人一种高端、奢华、大气的感觉。

RGB=240,237,229 CMYK=8,7,11,0
RGB=172,133,92 CMYK=40,52,67,0
RGB=241,222,181 CMYK=8,15,33,0
RGB=186,120,73 CMYK=34,61,76,0
RGB=32,38,46 CMYK=87,81,69,52

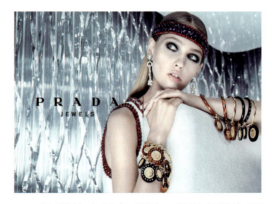

冰蓝的水晶色背景，搭配各种宝石色，求知、探索，给人一种另类的奢华、高端的感觉。

RGB=245,255,252 CMYK=5,0,4,0
RGB=91,139,145 CMYK=69,38,42,0
RGB=36,40,83 CMYK=95,96,49,21
RGB=147,42,51 CMYK=46,95,82,14
RGB=238,203,148 CMYK=10,25,46,0

奢侈品平面广告设计技巧——建立品牌符号

建立独特的品牌形象，有利于提高消费者对品牌的辨识度以及该品牌的自身风格的形成与传播。

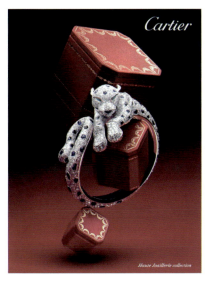
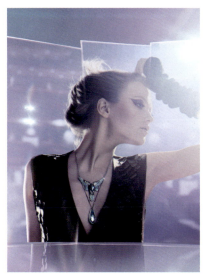

卡地亚的小豹子强烈的视觉印象以及广告中永远的黑色背景和红色包装盒的映衬，凸显出首饰的华贵感。

施华洛世奇通过水晶的晶莹剔透带给人们对爱情的幻想。

配色方案

双色配色　　　　三色配色　　　　五色配色

奢侈品平面广告设计赏析

5.7 汽车平面广告设计

汽车较其他商品具有高附加值的特性。企业往往通过广告向广大消费者宣传其用途、质量与性能,并且进一步展示企业形象。

早期的汽车广告多采用明星代言、汽车模特等形式来提升产品的知名度,同时以宣扬广受社会认同的成功学价值观来引导大众对汽车的消费。不过现如今,许多广告已经打破了原本传统的宣传形式,以更多的表现手法(如夸张、隐喻、对比)突出广告的创意感觉,从而突出品牌形象。

⊙ 5.7.1 恢宏大气风格的汽车广告设计

汽车本身就能体现自身的劲爽、霸气，所以要求汽车广告同样具有此特性。营造良好的氛围，将汽车的外表、性能等更完美地展现，使消费者一目了然、产生兴趣，进而购买。

设计理念：本作品以车头为视觉重心，倾斜的车身下扬着尘土，让人觉得动感十足，越野车的性能得到完美展现。

色彩点评：黄色的车身，十分醒目，给人青春、朝气蓬勃的感觉。配以蓝绿色的背景给人悠远、深邃的感受。

❶ 作品镜头感十足，车子仿佛要冲出画面。

❷ 汽车的造型十分炫酷，加上滤镜的修饰，很容易吸引年轻的消费者。

❸ 造型独特的文字，让整个画面显得轻松活泼，增加了画面的感染力。

RGB=246,228,186 CMYK=6,13,31,0
RGB=232,168,80 CMYK=12,42,73,0
RGB=81,127,106 CMYK=74,43,64,1
RGB=227,56,28 CMYK=12,90,94,0

该款汽车的创意广告通过大象的脚来向受众凸显车内空间大的特点，同时采用淡淡的紫色调，给人高贵大气的视觉感受。

RGB=240,237,229 CMYK=8,7,11,0
RGB=172,133,92 CMYK=40,52,67,0
RGB=241,222,181 CMYK=8,15,33,0
RGB=186,120,73 CMYK=34,61,76,0
RGB=32,38,46 CMYK=87,81,69,52

整个广告呈一种蓝黑色调，汽车造型十分动感、华丽，气势恢宏，犹如黑暗骑士破土而出。

RGB=248,243,224 CMYK=4,5,15,0
RGB=218,217,204 CMYK=18,13,21,0
RGB=45,65,76 CMYK=86,72,61,28
RGB=16,21,29 CMYK=91,86,74,65
RGB=52,77,143 CMYK=88,76,22,0

5.7.2 风趣个性的汽车广告设计

风趣幽默型的广告,更容易以新颖的创意来打动消费者。这类广告往往比较轻松、幽默,构图和版式简单明了、清晰,让消费者第一时间看到汽车的品质与特点。

设计理念:一位男士向一辆车子跪地求婚,创意十足。把车子比作爱人,像爱人一般地对待,想要把它娶回家。

色彩点评:蓝色的车身醒目而又不刺眼,红色的花束为整个画面增色。

❶整个版面构图十分简洁,给人一种舒适、干净、轻松的感受。

❷背景色的变化,加上光影效果,给人以空间感。

❸标题精致的创意文字,为画面带来一丝浪漫气息。右下角的文字十分规整,与标题文字相区分的同时交代了汽车品牌名。

　　RGB=198,207,216 CMYK=26,16,12,0
　　RGB=143,17,39 CMYK=47,100,91,18
　　RGB=29,55,142 CMYK=97,89,14,0
　　RGB=77,76,91 CMYK=76,71,55,16

夸张幽默的造型,以此来说明该产品的特性。整体配色简单、素雅,注重展现汽车的实用性。

一匙在手,世界任你行。创意鲜明,构图简洁。蓝色的背景,给人一种沉稳、踏实的信任感。

RGB=246,246,246 CMYK=4,3,3,0
RGB=220,225,229 CMYK=16,10,9,0
RGB=188,168,140 CMYK=32,35,45,0
RGB=47,51,62 CMYK=84,78,64,39
RGB=127,140,177 CMYK=57,44,19,0

RGB=88,122,149 CMYK=72,49,34,0
RGB=5,35,59 CMYK=100,90,61,43
RGB=225,218,208 CMYK=15,14,18,0
RGB=1,2,7 CMYK=93,89,85,77
RGB=223,122,36 CMYK=15,63,90,0

汽车平面广告设计技巧——多一抹彩色点缀

汽车颜色大多偏暗,给人沉闷、死板、机械的感觉。汽车广告可以在设计时多一抹亮色以吸引人的眼球,同时让整个画面更加生动活泼。

简单的黑白色调,让整个画面十分沉闷,枯燥无聊,不会引起潜在消费者的兴趣。

色彩的点缀使画面更具活力和动感,较易吸引人的眼球,给人一种欢快、活泼、精彩洋溢的感受。

配色方案

双色配色 三色配色 五色配色

汽车平面广告设计赏析

5.8 房地产平面广告设计

房地产广告是开发商商品营销中的一个重要环节。种类繁多的房地产广告也越来越凸显其十分重要的作用，因此企业不惜重金打造超级豪华的广告，不仅有平面广告、系列广告，还有建筑游离动画。如今房地产广告不再单纯以介绍楼盘为直接视觉传播，而是增加了创意，以各种形式传递楼盘的特征、文化、主题、内涵，让人刮目相看、流连忘返。

特点：

- 平面广告设计起到强大有力的宣传效果。
- 体现文化多样性和人性的多元化。
- 是科技与技术的完美结合体。
- 信息传达直接明了。

◉ 5.8.1 雅致风格的房地产广告设计

雅致风格的房地产广告，一般风格化浓郁，倡导创造绿色、自然、纯朴的生活环境。雅致、有格调的生活方式大多以观念类的广告形式呈现，给人的感觉十分舒适。

设计理念：本作品以一个杯状托盘做底盘，将房产置于上面，给人一种精致、严谨、一切尽在掌握的感觉。

色彩点评：作品以蓝色作为主色调，配以绿色、银色，色彩搭配和谐，给人一种沉稳、精致、舒适的感受。

① 严谨、精致的构图很符合大众对房地产产业的期望，让消费者产生信任感。

② 背景采用渐变的蓝色，让画面空间感更强，同时给人一种深邃、神秘的感觉。

③ 标题文字简洁醒目、大气。

　RGB=252,251,252　CMYK=1,2,1,0
　RGB=80,121,117　CMYK=74,47,55,1
　RGB=29,68,31　CMYK=60,100,41
　RGB=4,13,30　CMYK=98,94,72,65

以绿色为主色调，纯木的家居摆设，给人一种清新、自然、稳定的感受，广告传达出一种舒适、悠然、纯朴的居住环境的信息。

RGB=209,180,76　CMYK=25,31,77,0
RGB=168,195,51　CMYK=44,13,90,0
RGB=65,146,98　CMYK=75,30,74,0
RGB=26,70,48　CMYK=88,61,88,38
RGB=45,22,16　CMYK=73,84,89,66

本作品选取白色、绿色、褐色等自然色调，画面清新、醒目，给人一种古朴、雅致的感受。

RGB=250,242,223　CMYK=3,7,15,0
RGB=224,212,190　CMYK=15,17,27,0
RGB=175,184,54　CMYK=41,21,89,0
RGB=45,76,4　CMYK=83,59,100,34
RGB=43,30,13　CMYK=75,79,96,64

◎ 5.8.2 尊贵风格的房地产广告设计

在楼盘林立的都市中，尊贵风格的建筑尤为醒目，这类房子一般适合商务型人士居住，因其对生活品质有着极高的追求。同时尊贵风格的广告比较容易给人留下深刻印象，提升企业的知名度。

设计理念：本作品透视极强，以独特的视角呈现，纵深感画面强烈地给人一种神秘、悠远的感觉。角色的仰视给人一种对美好事物的向往和期待。

色彩点评：淡淡的蓝紫色调，给人一种尊贵、神秘、华丽的感受。

🍊 古典的欧式建筑风格，十分宽广大气，同时又不失尊贵与格调，很容易吸引消费者。

🍊 淡淡的颜色过渡变化，让画面空间、层次更加丰富，显得十分细腻，有品质。

- RGB=241,221,212 CMYK=7,17,15,0
- RGB=99,119,148 CMYK=69,52,32,0
- RGB=105,136,124 CMYK=65,41,53,0
- RGB=34,43,62 CMYK=90,84,62,40

独特的建筑风格，让它在众多楼群中脱颖而出，蓝灰色的建筑主体给人一种沉稳、踏实、商务、尊贵的感受。

- RGB=170,174,230 CMYK=39,31,0,0
- RGB=90,94,157 CMYK=75,67,16,0
- RGB=51,51,12 CMYK=76,69,100,52
- RGB=163,148,115 CMYK=44,42,57,0
- RGB=154,52,74 CMYK=47,92,64,7

整个作品用色较为明快，意在为消费者打造一个舒适的居住环境，给人一种清爽、放松、惬意的感受。

- RGB=210,223,235 CMYK=21,9,6,0
- RGB=10,101,121 CMYK=89,57,48,3
- RGB=211,196,172 CMYK=22,24,33,0
- RGB=99,118,130 CMYK=69,52,44,0
- RGB=115,127,59 CMYK=63,46,92,3

房地产平面广告设计技巧——简洁性

　　简洁性是平面广告设计的一个重要原则。设计时要独具匠心，坚持少而简的原则，能给观众留有充分的想象空间。通常，消费者对广告宣传的注意值与画面上的信息量的多少成反比。画面形象越繁杂，给观众的感觉越紊乱；画面越单纯，反而能引起消费者的注意。

本作品整体奢侈简约，十分个性，给消费者留下很大的想象空间，同时，为该地产树立了良好的企业形象与项目宣传。

用色简洁，视觉冲击力强，比较容易吸引人的眼球。

配色方案

双色配色　　　　　三色配色　　　　　五色配色

房地产平面广告设计赏析

5.9 教育类平面广告设计

教育类的平面广告设计应采用通俗易懂的表达方式,让全社会体会到教育的重大意义。教育的平面广告往往通过图形来传播所要宣扬的内涵,再采用文字与色彩对其详细描述,既可以打动人的内心、吸引人的注意力,又可以展现出视觉美感。

教育类的平面广告设计实质上是对人们情感上的引导,情感又是平面广告宣传的主题,能够达成广告与人之间的相互连接,使教育更容易受人关注,进而将教育信息传播得更加广泛。

5.9.1 插画风格的教育广告设计

插画风格的广告设计，不仅不枯燥，反而生动活泼有趣。将这一元素运用到教育广告设计中去，更是为广告增添了活力，不会让人产生厌倦感，让广告增加了可读性。

设计理念：本作品以幽默插画的形式呈现，趣味无限。人物造型独特，将人与乐器相结合，做比喻，生动形象，简单易懂。

色彩点评：蓝色和黄色对比色同时出现，给人强烈的视觉冲击，这样鲜活、青春的颜色，更能吸引年轻人的目光。

① 这是一款音乐学院的创意广告设计。意在说明每个人就像一把久经失修的乐器，上个油、调个音，通过专业发声训练，就能让你的声线变得更加完美。

② 独特的创意文字让画面更简洁生动。

- RGB=255,255,255 CMYK=0,0,0,0
- RGB=2,175,248 CMYK=71,18,0,0
- RGB=253,191,20 CMYK=4,32,88,0
- RGB=146,110,15 CMYK=51,59,100,6

画面用色简洁，插画风格的设计，留给人们更多的想象空间。蓝色的字体设计十分舒适、简洁。

- RGB=243,243,243 CMYK=6,4,4,0
- RGB=68,69,71 CMYK=76,70,65,29
- RGB=79,59,53 CMYK=68,74,74,38
- RGB=214,186,182 CMYK=19,31,24,0
- RGB=56,121,182 CMYK=79,49,13,0

玫红色十分鲜艳，吸引人的眼球。作品结合圣诞节，简洁幽默，创意十足。督促你的学习，让你在圣诞节给自己一份大礼。

- RGB=254,254,246 CMYK=1,1,5,0
- RGB=222,9,71 CMYK=15,98,63,0
- RGB=188,28,10 CMYK=34,99,100,1
- RGB=97,133,154 CMYK=68,43,34,0
- RGB=28,17,15 CMYK=81,84,84,71

5.9.2 简洁风格的教育广告设计

简洁风格的教育广告，目的性十分鲜明、简洁易懂，让受众很快地接收到有价值的信息。在繁杂的广告设计中以简洁取胜。

设计理念：传承教育的理念，给人插上梦想的翅膀。翅膀的造型独特，十分具有张力，整个作品简洁易懂。

色彩点评：以白色为主，以蓝色、红色等为辅，让整个画面看起来十分干净简洁，又不失趣味，给人青春、活泼、天真的感受。

❶微笑的角色，传递给人一种快乐、自信的正能量。

❷标题规整的文字，突出主题。

❸标志性符号在画面中的应用，让人很容易辨识和记忆。

- RGB=187,94,146　CMYK=34,74,19,0
- RGB=68,163,89　CMYK=73,18,81,0
- RGB=80,198,230　CMYK=63,4,13,0
- RGB=190,154,119　CMYK=32,43,54,0

淡淡的粉色，给人清新、淡雅、舒适的感受。构图有的放矢，突出主题。

- RGB=250,242,223　CMYK=3,7,15,0
- RGB=224,212,190　CMYK=15,17,27,0
- RGB=175,184,54　CMYK=41,21,89,0
- RGB=45,76,4　CMYK=83,59,100,34
- RGB=43,30,13　CMYK=75,79,96,64

"时间把自闭症儿童推得更远。"本作品运用夸张的表现手法，生动形象，整体用色较为低沉，引人关注与深思。

- RGB=188,179,162　CMYK=32,29,36,0
- RGB=107,90,68　CMYK=63,63,76,18
- RGB=149,159,141　CMYK=48,33,45,0
- RGB=193,201,162　CMYK=31,16,41,0
- RGB=197,142,139　CMYK=28,51,38,0

教育类平面广告设计技巧——增加广告的趣味性

教育这一话题本身有些严肃、沉重,而他的宣传广告应多一些趣味性、创造性,而不能一味地进行正面、传统的宣传,要让消费者看到教育本身的趣味点、闪亮点。

泥偶的人物造型,形式新颖,画面生动有趣,引人关注与联想。

"挑战你的思维方式",本作品打破了传统的广告设计,创意性十足,让人想要进一步探寻。

配色方案

双色配色 三色配色 五色配色

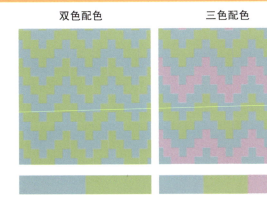

教育类平面广告设计赏析

5.10 旅游平面广告设计

　　旅游行业在近几年愈发火爆，各种周边游、国内游、海岛游、国外游的平面广告琳琅满目。"世界那么大，我想去看看"，也说明了如今的旅游产业在迅速增长。

　　旅游行业的平面广告传播力度较快、影响较大，也因此通过广告媒介广泛地宣传和推广旅游产品，能提升旅游品牌的知名度和强化旅游品牌的影响力。旅游行业的平面广告设计的要点是突出旅游环境、要有关联性、要有震撼力和具有独特性。

特点：

- 突出旅游环境，将最好的风景展示给旅行者。
- 关联性较强，让人容易理解，具有很好的影响效果。
- 通过视觉语言传播有效的信息，给人带来强烈的震撼。
- 具有令人耳目一新的独特创作。

5.10.1 清新自然风格的旅游广告设计

清新自然风格的旅游广告，多以自然风光照片为主，配以文字说明。这类广告让人第一眼看到就比较放松，它给人空灵、自由、开阔等感受，以自然风光吸引人，让人心驰神往。

设计理念： 以田间的自然风光为主，画面透视感、空间感极强，层次丰富，给人无比开阔的感受。

色彩点评： 作品以绿色、蓝色为主，给人清新、自然、纯朴的心理感受。

① 绿色的丰富层次，推进了画面的空间感。

② 标题精致的文字，增加了画面的感染力。

③ 底层文字，以中低明度的绿色做背景，与画面做了很好的分隔，同时又十分和谐。

■ RGB=191,207,103 CMYK=34,11,70,0
■ RGB=85,126,24 CMYK=73,43,100,3
■ RGB=43,57,32 CMYK=81,66,95,48
■ RGB=4,89,169 CMYK=91,67,8,0

以幽美的自然风光为主，配以橙色，让整个作品十分明亮、鲜活。文字造型十分独特，为整个画面增添了趣味性。

作品以金棕色为主色调，秋意十足，给人丰收、喜悦、满足的感受。

□ RGB=255,255,255 CMYK=0,0,0,0
■ RGB=87,183,230 CMYK=63,15,7,0
■ RGB=72,51,9 CMYK=67,73,100,48
■ RGB=49,55,2 CMYK=78,67,100,49
■ RGB=254,89,0 CMYK=0,78,94,0

■ RGB=240,235,231 CMYK=7,8,9,0
■ RGB=165,138,91 CMYK=43,47,69,0
■ RGB=170,116,45 CMYK=41,60,94,1
■ RGB=51,27,5 CMYK=71,82,100,63
■ RGB=169,41,11 CMYK=41,95,100,7

◉ 5.10.2 矢量风格的旅游广告设计

这类风格广告的最大特点就是风格独特，画面立意明确、浅显易懂，文字条理清晰，同时又不乏活泼、可爱，极具趣味性。

设计理念：简洁的说明图，以矢量图形和文字为主，生动有趣，给人一种从漫画里走出来的风景的感受。

色彩点评：作品以蓝色为主色调，配以低纯度的黄色、绿色，让整个画面清新和谐。

① 精致的标题文字，配以矢量图形，十分活泼自然。

② 渐变的背景色，推出不同层次的空间感与纵深感。

③ 矢量图形造型简单，极具代表性，给人以轻松、简洁的感受。

RGB=251,201,66 CMYK=6,27,78,0
RGB=103,192,188 CMYK=60,8,32,0
RGB=46,109,118 CMYK=83,53,52,3
RGB=74,85,32 CMYK=74,58,100,27

本作品以蓝色为主，配以白色的文字，通过渐变的蓝色让画面看起来更加丰富，给人凉爽、舒适的感受。

RGB=255,255,255 CMYK=0,0,0,0
RGB=178,246,255 CMYK=32,0,8,0
RGB=68,187,207 CMYK=67,9,23,0
RGB=16,99,146 CMYK=89,61,30,0
RGB=1,35,83 CMYK=100,97,57,22

以橙色和黄色为主，配以低纯度的红色和蓝色，画面十分深邃，给人壮丽、优美的视觉感受。

RGB=253,240,82 CMYK=8,4,73,0
RGB=239,143,28 CMYK=8,55,90,0
RGB=62,15,31 CMYK=68,95,75,58
RGB=100,132,145 CMYK=67,44,39,0
RGB=37,49,62 CMYK=88,79,64,40

旅游平面广告设计技巧——色彩明快

丰富生动的色彩,让画面更加具有吸引力与诱惑力,如果色彩太平淡会让人觉得无聊,提不起兴趣。

这是两款宣传广告,颜色鲜明、生动,让画面十分具有吸引力。

该作品明度偏低,创意也没有亮点,整体显得稍微平淡,吸引力较低,观众大多会一闪而过。

配色方案

双色配色　　　　　三色配色　　　　　五色配色

旅游平面广告设计赏析

5.11 设计实战：多口味糖果广告设计流程解析

◎ 5.11.1 多口味糖果广告设计说明

设计定位：

本节是针对糖果创作的平面广告设计，主要是以卡通形象来主导画面，再用一些与商品口感相符的元素作为衬托，打造出富有青春活力的广告设计。

色彩元素的定位：

"糖果"主题的平面广告设计中的色彩是依照主题形象来把握的，以橘红色作为主要色彩，避免了多种色彩混合运用造成混乱画面的现象，而且富有整洁的秩序感，令色彩在平面广告设计中起到先声夺人的作用。

图形元素的定位：

图形在平面广告中属于艺术性的传播，能够烘托广告的视觉气氛。"糖果"类的图形所选用的是卡通图形、实物以及半透明的花纹图形。多种不同形式的结合不仅增添了广告的层次，还能够加深视觉印象。

文字元素的定位：

平面广告设计当中的文字能增强视觉传达的效果，赋予版面强烈的诉求力。

- ◆ 增强文字的可读性，达到更有效地传达平面广告目的。
- ◆ 文字的设计与摆放要符合整体要求，不可造成混乱的感觉。
- ◆ 在视觉上创造，突出独特具有个性的视觉感。

◉ 5.11.2 多口味糖果广告设计分析

渐变背景的设计	分　析
设计师推荐色彩搭配：	● 在进行广告设计时首先要确定颜色的选用。 ● 本作品采用橘红色渐变背景，令整体的层次凸显出来，也消解了单调感。 ● 橘红色的背景给人带来一种温馨、炙热的暖意，让人更容易亲近和喜爱。而且该颜色令人食欲大开，是一种美味可口的颜色。
斑点背景的设计	分　析
设计师推荐色彩搭配：	● 颜色确定好以后再加以初步设计，让广告背景得到一个完美的构成。 ● 半透明的光晕若隐若现地呈现，给人带来一种浪漫、温馨的景象。 ● 光晕与颜色的融合使背景看起来更加丰富，也不会显得乏味。该元素颜色的选择遵循了邻近色的搭配原则，作品更和谐统一。
牛奶背景的设计	分　析
设计师推荐色彩搭配：	● 将背景设计完成，使平面广告具有很好的层次感。 ● 广告上下部分分别添加弯曲的牛奶图案，为广告设计增添了生动的活力感。 ● 该元素的摆放，是为了后面的步骤做准备，一目了然，中间需要摆放的才是作品的重心。

按钮和卡通人物的设计	分　析
 设计师推荐色彩搭配： 	● 将卡通人物摆设在右侧充裕的位置，小巧可爱的卡通人可以使画面更具独特的魅力。广告也更加能够吸引年龄层次较小的受众群体。 ● 左上角依次排序的6个圆形，紧扣主题，告诉消费者糖果是多个口味。

糖果图案展示设计	分　析
 设计师推荐色彩搭配： 	● 经过上一步引出，开始进行糖果形象的表现。 ● 将糖果图片由大到小依次向两侧延伸，使画面呈现出三维的立体空间，令画面空间拥有一定的扩容感。 ● 清晰直观的图片展示，形象地向消费者宣传，能够让消费者对广告商品有更多的了解。

完成糖果平面广告设计	分　析
 设计师推荐色彩搭配： 	● 经过色彩、图形的合理搭配，最后用文字来为平面广告做个整体调和。 ● 文字以大小两种形式结合构成一种逐步渐进的感觉，而且文字的直接表达能让消费者对商品更进一步地加深印象，也使整体看起来更加完美整洁。 ● 最终的平面广告作品，色彩和谐、构图饱满、内容翔实、造型卡通。

第6章 平面广告设计的视觉印象

安全\清新\环保\科技\凉爽\美味\热情\高端\朴实\浪漫\坚硬\纯净\复古

本章主要是对平面广告设计的视觉印象的详细说明，包括安全感、清新感、环保感、科技感、凉爽感、美味感、热情感、高端感、朴实感、浪漫感、坚硬感、纯净感和复古感。

◆ 凉爽感的平面广告设计主要是鲜明颜色的表现，给人带来清凉、舒爽的感觉。

◆ 环保感的平面广告设计主要体现在对人身体无害以及对环境的无污染方面。

◆ 浪漫感的平面广告设计主要是画面的色彩、造型给人带来的非凡视觉感。

6.1 安全

人们在购买商品时，不仅会关注商品的功能性，而且还会充分关注商品的安全性。因此，如何通过平面广告设计来凸显商品的安全性，增强消费者的信任感是商家一直在思考和优化的重要环节。

当消费者第一次接触到某种商品时，首先是对色彩的鲜明表现，以及对商品的可靠质量与心理产生的共鸣，才会引起消费者更进一步地了解、观察商品，对其产生了信任才会购买此商品。比如，香水、表等精致产品在包装设计上，使用紫色、粉色、橙色、灰色等色彩，不仅能表达出商品的奢华高贵，又能刺激消费者购买的欲望，而且会让消费者产生安全的感觉。

安全风格的平面广告设计

设计理念：运用两只手，以对称的形式，拼接出品牌的LOGO，创意新颖独特，易吸引人的注意力。

色彩点评：以白色为主，加上少许蓝色在画面中的应用，让整体感觉更加稳定、牢固和安全。

❶ 蓝色、黄色的纯度都很高，使整个画面看起来十分活泼，给人一种明快、安全的视觉感受。

❷ 造型稳定，给人以信赖感。

❸ 黄色背景的LOGO图在画面中非常显眼，起到了很好的提示作用。

- RGB=239,240,245 CMYK=8,6,3,0
- RGB=250,200,45 CMYK=6,27,84,0
- RGB=6,71,111 CMYK=96,78,43,6
- RGB=135,145,160 CMYK=54,40,31,0

此作品大面积运用白色，配以少量蓝色和绿色，让整体看起来清新、干净、安全、可靠，较易让人产生信赖感。

大面积运用低纯度的绿色，给人以稳定、清新、自然的感受。

- RGB=245,245,247 CMYK=5,4,2,0
- RGB=219,217,219 CMYK=17,14,12,0
- RGB=167,200,219 CMYK=40,15,12,0
- RGB=25,123,145 CMYK=83,45,40,0
- RGB=159,196,107 CMYK=46,11,69,0

- RGB=249,251,250 CMYK=3,1,2,0
- RGB=208,186,162 CMYK=23,29,36,0
- RGB=143,109,94 CMYK=52,61,62,3
- RGB=131,169,122 CMYK=55,23,60,0
- RGB=11,11,11 CMYK=89,84,84,75

第6章 平面广告设计的视觉印象

安全型的平面广告设计技巧——简洁用色

安全型的广告一般用色简洁，不会过于花哨，单纯、明快的色调，不会让人感到无聊，反而会给人以某种安全感。安全型主要以稳定的用色吸引观众。

用色简洁，给人以干净、整洁、稳定、安全的感觉。产品造型独特，让画面更加活跃。

中低明度的蓝色，给人以沉静、稳重的感觉，增加人们对产品的信赖度。

配色方案

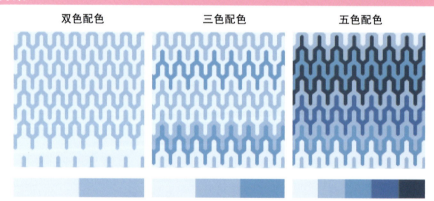

双色配色　　　三色配色　　　五色配色

安全型的平面广告设计赏析

6.2 清新

平面广告中的清新主要表现在色彩的掌握、明暗、饱和以及色彩冷暖的运用。色彩主要分为主色、背景色、强调色等。

主色是平面广告设计中最主要的颜色，在清新感的平面广告中起到增强主题的作用；而背景色决定着整体画面的基调，在清新感中多采用明度与饱和度较低的色彩，也多采用一些偏冷的基调，带给人们淡雅、清凉的心理体验；强调色能够提升画面的印象，为广告起到升华的作用，也可以提升清新感的平面广告效果。

清新风格的平面广告设计

设计理念：拼接的构图方式，巧妙地将人物与冰激凌搭配，形象生动有趣、创意十足。

色彩点评：作品整体颜色搭配低调和谐，纯度较低，给人一种青春、浪漫、清新的感觉。

① 人物的表情动作十分俏皮，让整个画面都十分活泼可爱。

② 不同纯度的红色搭配，加以紫色点缀，表现出产品的亮丽和美味。

③ 标题文字与图形相结合，与主题相呼应，生动有趣。

RGB=239,201,205　CMYK=7,28,13,0
RGB=199,46,71　CMYK=28,93,67,0
RGB=212,227,234　CMYK=21,7,8,0
RGB=118,76,89　CMYK=61,76,56,11

整体构图简洁，颜色单纯统一。黄色给人以明快、清新、鲜活等良好的视觉感受。蓝色给人以稳重、安全的感受。

RGB=239,229,224　CMYK=8,12,11,0
RGB=192,145,98　CMYK=31,48,64,0
RGB=247,204,26　CMYK=8,24,88,0
RGB=213,160,28　CMYK=23,42,93,0
RGB=66,92,137　CMYK=82,67,32,0

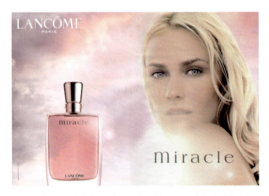

作品整体以粉色调为主，纯度较低，少女气息浓厚，给人一种清新淡雅的感受。

RGB=253,243,244　CMYK=1,7,3,0
RGB=189,144,165　CMYK=32,50,23,0
RGB=239,212,182　CMYK=8,21,30,0
RGB=239,187,198　CMYK=7,36,13,0
RGB=228,175,167　CMYK=13,39,29,0

清新风格的平面广告设计技巧——色调明快

　　清新风格的广告应注重整体的色调倾向，和谐用色的同时应让广告整体色调明快，这样的广告更加凸显，能够吸引人的眼球。

适当对纯度进行提高，会让整体画面看起来更加和谐、稳定。

广告清晰明快，给人以清爽、舒适、洁净的感受。

配色方案

双色配色　　　　三色配色　　　　五色配色

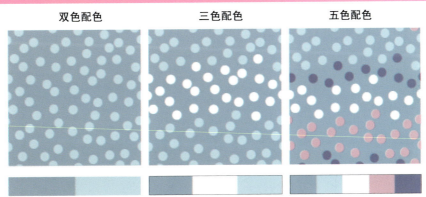

清新风格的平面广告设计赏析

6.3 环保

随着经济的飞速发展，环保即成了刻不容缓的事情。环保已不再一如既往地出现在书本里，通过加大力度做宣传，环保意识已深入人心。平面广告宣传手段，应用较为广泛，其受众面积广、感染性强、宣传力度大，更容易引起人们的共鸣。

环保主题的平面广告设计具有较强的公益宣传效果，能够带动人们的环保意识，拥有较强的引导性，可以促进人与自然和谐发展。

环保是一个永恒的话题，永不过时。提到"环保"一词人们首先想到的就是绿色，绿色更多地代表自然、天然、因为它是大自然的颜色。其次就是蓝色，蓝色给人清爽、干净的感觉。还有白色、米色等大自然色，都给人以清爽、干净、纯真和环保的感觉。

环保风格的平面广告设计

设计理念： 瓶子倒置放在土壤里，像蔬菜一样生长，天然、原生态、新颖。

色彩点评： 以绿色为主色调，配以蓝色和黑色，整个画面对比鲜明，给人以清新、纯净、环保的感觉。

🎨1 作品很巧妙地通过一瓶蔬菜饮料的广告，传递绿色、天然、环保的概念。

🎨2 蓝色给人以纯净、自然的感觉，黑色对比鲜明做了很好的衬托铺垫。

🎨3 白色的底色衬托文字，明确鲜明，使整个画面十分整洁。

■ RGB=202,206,121 CMYK=28,14,61,0
■ RGB=76,108,42 CMYK=76,50,100,12
■ RGB=215,231,254 CMYK=19,7,0,0
■ RGB=57,50,52 CMYK=77,76,70,44

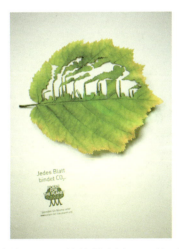

该作品运用蓝白两色，清新、明快、纯朴、自然，默默地传递出环保的概念。

该作品运用独特的创意，再加上明快的黄绿两色来吸引人的注意力，同时传递出绿色、环保的理念。

■ RGB=228,231,230 CMYK=13,8,9,0
■ RGB=195,140,124 CMYK=29,52,48,0
■ RGB=166,221,242 CMYK=39,2,7,0
■ RGB=1,100,227 CMYK=85,60,0,0
■ RGB=113,164,181 CMYK=60,27,27,0

■ RGB=247,246,217 CMYK=6,3,20,0
■ RGB=200,199,178 CMYK=26,20,31,0
■ RGB=209,187,0 CMYK=27,26,96,0
■ RGB=138,175,30 CMYK=54,19,100,0
■ RGB=90,140,33 CMYK=71,35,100,0

环保风格的平面广告设计技巧——适当降低颜色的纯度

绿色是我们环保风格中常见的颜色,同时也是自然界中非常普及的颜色,具有自然、和平、环保等意义。绿色的运用在广告设计中非常流行,但大面积的偏深绿色容易给人压抑的感觉,而浅绿有幼稚的感觉。绿色本身的明度较高,所以应适当地降低其纯度,不要让颜色显得太过生硬,让人无法一下接受。

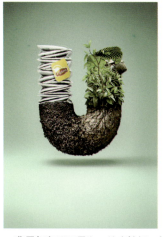

背景颜色明显柔和,纯度较低,与前景的绿色相呼应同时又能将前景衬托。

太过耀眼的绿色,反而会让我们无法一下子适应,感到不适。

配色方案

双色配色　　　　三色配色　　　　五色配色

环保风格的平面广告设计赏析

6.4 科技

　　科技类广告具有三大表现要素，即品牌、图像和文案。品牌是广告宣传的主要形象；图像是用艺术手法对广告产品的描绘；文案则是对广告产品的文字说明。三者在平面广告设计中起着相辅相成的作用，可以提升整个广告的吸引力，又能对人们起着引导性的作用。

　　科技类的广告在众多行业都有所应用，如电器、数码、手机、办公、音像、汽车等行业。而常用的颜色有蓝色、青色、绿色等。蓝色给人理性、稳重、真实、永恒、博大的感觉；青色给人时尚、优雅、严谨、科学、稳定的感受；而绿色则使人眼前一亮，给人清新、美好、活力、潮流、高贵、冷静的感受。

科技型的平面广告设计

设计理念：冷静的面孔和充满未来感的耳机配件，给整个封面增添了不少大牌气息。

色彩点评：作品用色简洁，蓝色纯度较高，合理突出，给人一种时尚、前卫、科技的感受。

❶黄色的背景色与粉色，让画面整体看起来更柔和、优美。

❷满版型的构图方式可以更加吸引公众的注意力。

❸规整的文字排版使版面简洁生动。

- RGB=246,192,210　CMYK=3,34,6,0
- RGB=244,226,160　CMYK=8,13,44,0
- RGB=29,64,147　CMYK=95,84,13,0
- RGB=175,136,12　CMYK=38,51,48,0

本作品以蓝色为主色调，结合银白色，使整个画面十分明亮，给人梦幻般的科技感。

- RGB=255,255,255　CMYK=0,0,0,0
- RGB=165,210,226　CMYK=40,8,12,0
- RGB=31,97,146　CMYK=88,63,29,0
- RGB=10,38,67　CMYK=100,91,58,36
- RGB=41,52,49　CMYK=83,71,74,47

本作品采用普蓝色和湖蓝色相结合的方式，很好地起到了彼此呼应衬托的作用，整个画面给人以前卫、时尚、沉稳的科技感。

- RGB=255,255,255　CMYK=0,0,0,0
- RGB=136,221,243　CMYK=47,0,10,0
- RGB=2,55,109　CMYK=100,90,42,5
- RGB=0,0,28　CMYK=98,98,73,67
- RGB=27,155,124　CMYK=78,22,61,0

科技型的平面广告设计技巧——丰富用色的层次感

科技型的广告大多用色比较简洁,丰富用色的层次感可以使画面在强调科技、前卫、严谨、稳重的同时更加生动活泼,增加趣味性。而这只需稍加注意用色的比例、侧重即可。

该作品不同于以往的平面广告,通过丰富的用色,拉伸了画面的层次感,使画面更加生动、有趣。

此作品同样优秀,但在用色方面稍显呆板、无聊、单一,如果给背景以颜色过渡,将使整个画面更有空间感和层次感。

配色方案

双色配色　　　　　三色配色　　　　　五色配色

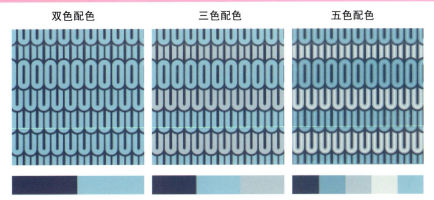

科技型的平面广告设计赏析

6.5 凉爽

平面广告设计中的凉爽印象,主要是图像色彩的视觉印象所带来的心理反应,是虚幻的想象。虽然每个人对于图像都有不同的视觉感受,但是却大致相同。

通过选用合理的主色让消费者感受到凉意袭来,搭配辅助色和点缀色让画面更冰爽刺激。通过选择更爽快的构图,让消费者感受到"透气",因此,构图时建议使用"留白"的表现手法。

凉爽风格的广告多应用于碳酸饮料、起泡酒、口香糖、冰激凌、男士洗面奶等,是一些夏季常用物品广告的明智之选。在夏季,这类风格的广告更易吸引人的关注,从而刺激消费者产生购买行为。

凉爽风格的平面产品广告设计

设计理念： 该作品利用奔跑的人，让整个画面富有动感，加上幻化的曲线，给人以轻快、飘逸、自由、舒适的感受。

色彩点评： 以青色为主色调，配以少量橙色，表现出一种清爽、自由、青春、活力的感受。

① 作品采用绘画的表现形式，自由、流畅、丰富的线条变化，使画面的层次感十足。

② 橙色的运用让产品更加凸显，采用对比色，使画面更加生动活泼。

③ 动感的文字增加了画面的感染力。

RGB=202,232,241　CMYK=25,2,7,0
RGB=96,182,141　CMYK=64,10,55,0
RGB=72,145,166　CMYK=73,34,32,0
RGB=223,92,1　CMYK=15,76,100,0

　　该作品蓝色与白色相结合，碰撞出的水花，极富动感，给人清爽、凉快、刺激的感受。

　　该作品人物造型夸张，冰霜刺激，较易吸引人的注意力。淡淡的青色给人以舒缓、镇定、放松心情的感受。

RGB=228,234,236　CMYK=13,7,7,0
RGB=31,81,159　CMYK=91,73,11,0
RGB=0,87,132　CMYK=93,68,35,1
RGB=5,2,0　CMYK=91,87,88,79
RGB=230,192,166　CMYK=13,30,34,0

RGB=230,240,236　CMYK=13,3,9,0
RGB=179,179,174　CMYK=35,27,29,0
RGB=21,140,155　CMYK=80,34,39,0
RGB=56,96,112　CMYK=83,61,51,6
RGB=18,44,57　CMYK=93,80,65,45

凉爽风格的平面广告设计技巧——为广告添加点睛色

过于统一的色调，难免平淡、乏味。为了避免这些，我们可以在广告设计中加入一抹亮色，如黄色、橙色、绿色等，让画面更鲜活、更吸引人。

运用对比色，对产品进行了很好的烘托。蓝色清爽、舒适，橙色醒目抢眼。

这款广告中加入了黄色、绿色，画面统一风格的同时又凉爽诱人、醒目。

配色方案

| 双色配色 | 三色配色 | 五色配色 |

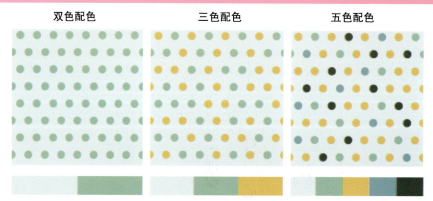

凉爽风格的平面广告设计赏析

6.6 美味

在商品平面广告设计中，色彩能够引起人的味觉感受。"看见美食就饿了""感觉应该很美味"，都充分说明了色彩的重要性。比如，当人们见到橙色的糖纸就会联想到橙子口味的糖果；一见到粉色的冰激凌，就会感到草莓的香甜美味。有时候色彩传递出的视觉感受，比味觉和嗅觉更加直观。

从色彩的视觉感受来说，红色、白色、黄色具有甜味；绿色、紫色具有酸味；黑色、棕色具有苦味；乳白色具有奶香味。不同口感的食品采用不同色彩的包装，能更容易引起消费者的购买欲望。美味风格的广告用色纯度较高，往往通过丰富的用色打动消费者。

美味风格的广告在食品广告中最为常见，其以明快、鲜活、丰富的用色来吸引消费者，从而打动消费者，刺激消费者进行消费。因此，这类广告常大面积使用某一颜色，起到直接传递产品信息的作用。

美味风格的平面广告设计

设计理念： 作品把草莓等元素融入画面中，让整则广告更具感染力，凸显取材的纯正和口味的香甜。

色彩点评： 以红色作为主色调，纯度十分高，很好地刺激了人的感官神经，给人诱惑、鲜美的感受。

🍓少量绿色的点缀，让画面更加生动，品牌概念鲜明。

🍓满版式的构图方式可以更加吸引消费者的眼球。

🍓创意的文字，活跃了气氛，让广告更加俏皮可爱。

RGB=255,255,255　CMYK=0,0,0,0
RGB=245,162,162　CMYK=4,48,27,0
RGB=201,18,26　CMYK=27,100,100,0
RGB=16,82,54　CMYK=90,56,90,28

运用红色、棕色两种主色调，用色饱满，搭配些许的流动感，给人以冰爽、美味的视觉感受。

以黄色作为主色调，明度较高，让广告十分醒目，刺激人的感官神经，给人以丰盛、饱满、美味的感受。

RGB=246,249,247　CMYK=5,2,4,0
RGB=251,229,156　CMYK=5,13,46,0
RGB=227,49,60　CMYK=12,92,73,0
RGB=173,45,1　CMYK=40,93,100,5
RGB=40,11,7　CMYK=74,89,91,70

RGB=247,168,38　CMYK=5,43,86,0
RGB=251,190,4　CMYK=5,32,90,0
RGB=178,11,39　CMYK=38,100,95,3
RGB=255,255,255　CMYK=0,0,0,0
RGB=59,99,6　CMYK=80,52,100,17

美味风格的平面广告设计技巧——提高颜色纯度更美味

适当提高作品用色的纯度。高纯度的美味风格广告将更具感染力,刺激人的视觉神经,给人好的心情,激发人们的购买欲望。

纯度提高前,色调较灰,感染力弱,吸引力低。

纯度提高后,画面纯度、饱和度较高,感染力强。食物的新鲜感增强。

配色方案

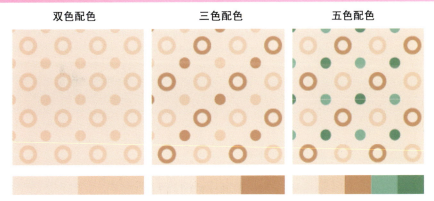

双色配色　　　　三色配色　　　　五色配色

美味风格的平面广告设计赏析

6.7 热情

热情感的平面广告设计主要是对情感元素的诉求。从广告产品功能和特性上，寻找到产品与人情感上的连接点，增强人们对品牌的认知度，才能收到良好的传播效果。

平面广告设计中的热情与人们参与活动所表现出来的热情不同，在平面广告中它的感染力较强，能给人带来亲切、舒适的感觉，而且它所运用的色彩纯度也相对较高。热情感的平面广告设计所涉及的行业也比较广，如服饰、食品、化妆品、运动、汽车、旅游等。还有很多颜色能够让人产生热情的感受，如红色、橙色等。

热情风格的平面广告设计

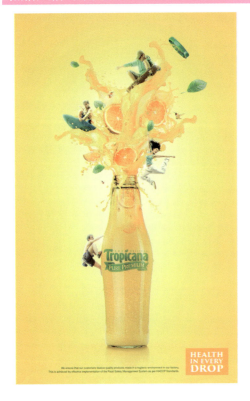

设计理念： 发散式的构图形式，加上多重动感元素，给人激情澎湃、个性张扬、自由的感受。

色彩点评： 画面的明度和纯度都较高，以柠檬黄为主色调，给人青春、活力、张扬、激情的感受。

❶绿色做点缀色，给画面增添了自然的气息，使画面更具生命力。

❷瓶子位于画面的中轴线上，给人以平衡、稳定的感受。

❸右下角的文字采用橙色底反白的方法，增强了它的可读性。

■ RGB=250,217,16 CMYK=8,17,88,0
■ RGB=240,165,0 CMYK=9,44,93,0
■ RGB=251,114,6 CMYK=0,68,92,0
■ RGB=74,129,36 CMYK=76,40,100,2

用色非常大胆，各种颜色混合到一起，热情洋溢，加上彩带元素的运用，使画面更具动感，给人以热情、愉悦、活力四射的视觉感受。

■ RGB=240,234,227 CMYK=7,9,11,0
■ RGB=252,227,86 CMYK=7,12,72,0
■ RGB=223,91,34 CMYK=15,77,91,0
■ RGB=135,0,2 CMYK=48,100,100,24
■ RGB=41,124,64 CMYK=83,41,95,3

画面大面积运用红色，整体给人热情、温暖的视觉感受；中间白色的心形图案使产品的展示更加明显，并中和了大面积的红色，使画面看上去更加鲜艳、明亮。

■ RGB=255,255,255 CMYK=0,0,0,0
■ RGB=195,32,37 CMYK=30,98,96,1
■ RGB=105,0,15 CMYK=53,100,100,40
■ RGB=0,0,0 CMYK=93,88,89,80
■ RGB=91,115,135 CMYK=72,53,40,0

热情风格的平面广告设计技巧——注意颜色的统一

如果颜色过于丰富会给人花哨、凌乱、找不到重点的感觉，同一种颜色，采用不同明度和纯度的配比，同样能给人热情的感受。

版面很简洁，不过颜色过于丰富，会让人找不到重点，容易被其他颜色所吸引。

本作品整体风格化，用色简洁，有重点、有突出，使产品得到很好的推广宣传。

配色方案

双色配色　　　　　三色配色　　　　　五色配色

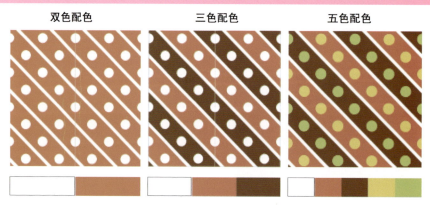

热情风格的平面广告设计赏析

6.8 高端

高端，指的是等级、档次、价位等在同类中较高。高端风格的平面广告设计，通过色彩之间的搭配，视觉上给人高端、前卫、时尚的感受。高端没有固定的颜色搭配，许多颜色都能营造出这种氛围。高端风格的广告设计常使用颜色明度较低，突出画面氛围、大气、稳重、精美、华丽的视觉印象。

常见的高端感受的颜色有紫色、金色、银色、棕色、宝蓝色、朗姆酒红等。其中，紫色，给人以华丽、贵重、神秘、高贵、稳定的感受，深受女性喜爱。金色、银色明度较高，是两种金属的色彩，一般被用来表达主题出众、脱俗的特性。这两种颜色较容易和其他颜色进行搭配，给人华丽、精美、高雅的感受。

高端风格的广告多应用于奢侈品、眼镜、手表、饰品、化妆品、包、服装、房地产等行业，广告制作精美、投入大、回报高。

高端风格的平面广告设计

设计理念： 本作品以壁画的形式呈现，创意独特。精美的墙纸和相框，给人以精致、华丽、高端的感受。

色彩点评： 整体呈现暖色调，以金色和浅橘色为主，金色给人以高贵、华丽的感觉，浅橘色色调柔和、明快，同样衬托出主题的华丽和精美。

① 猫的造型简洁明了，流露出一种高傲、尊贵的气势。

② 右下角的产品用色丰富明快，辨识度高。

③ 规整的文字使整体画面简洁生动。

- RGB=247,225,175　CMYK=6,15,36,0
- RGB=213,170,106　CMYK=22,38,62,0
- RGB=196,111,78　CMYK=29,66,70,0
- RGB=197,80,92　CMYK=29,81,55,0

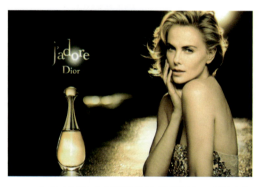

本作品以金色和黑色做搭配，利用光线照射出细腻丰富的层次感，给人以神秘、华丽、魅惑和性感的感受。

- RGB=248,243,188　CMYK=7,4,34,0
- RGB=254,207,142　CMYK=2,26,48,0
- RGB=250,177,78　CMYK=4,40,73,0
- RGB=160,105,38　CMYK=45,64,98,5
- RGB=16,13,6　CMYK=86,83,90,75

本作品整体色调偏冷，浓郁的紫色调，硬朗、明快，给人以高端、华丽的视觉感受。

- RGB=251,253,248　CMYK=2,1,4,0
- RGB=225,207,154　CMYK=16,20,45,0
- RGB=148,96,100　CMYK=50,69,55,2
- RGB=56,52,110　CMYK=91,92,37,3
- RGB=5,1,41　CMYK=100,100,68,58

高端风格的平面广告设计技巧——活跃画面气氛

高端风格的广告很容易给人沉闷、压抑的感受，所以高端风格在应用的时候，应注意画面气氛的营造，为广告增加一抹亮色或者增添一抹动感元素，使广告在高端的同时更有趣味、更生动。

修改前，作品采用黑白色调，略显沉闷和古板。

修改后，作品以黑白做主色调，添加少许其他色彩元素，使整个画面生动、活泼，同时又不失高端优雅。

配色方案

双色配色　　　　　三色配色　　　　　五色配色

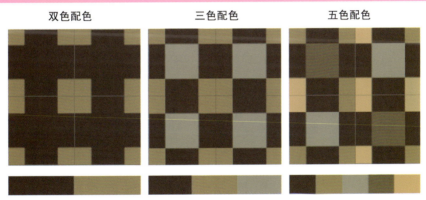

高端风格的平面广告设计赏析

6.9 朴实

朴实,质朴诚实、朴素。朴实风格的广告,简单朴素,给人诚实、简单、沉稳、踏实的感受。这类广告往往给人真实的感受,以最真实的魅力吸引人的注意力。

朴实风格的广告常用的颜色有米色、麦色、沙茶色、灰色、蓝色、棕色等较为低调的颜色。其中米色,具有明亮、稳定、舒适的特性。麦色最为原始,明度稍高,但不失稳重、朴实的色彩,是一种适合营造温馨气氛的色彩。棕色的明度非常低,厚实、稳重、自然,隐隐带有一丝红色温暖的感觉。

朴实风格的广告多应用于一些自然纯朴的品牌中,品牌风格鲜明,容易记忆。在食品、家居用品、服装等行业较为常见。

朴实风格的平面广告设计

设计理念： 本作品以小女孩作为视觉重心，通过倒影映衬出地板的整洁干净。

色彩点评： 画面整体色调柔和，纯度较低。沙茶色的地板，给人温馨、舒适、整洁、干净的视觉感受。

① 运用孩子来做广告，使画面更加生动、有趣和温馨。

② 产品用色鲜明，在画面中识辨度较高。

③ 夸张的画面效果，彰显出产品的功效，使人印象深刻。

- RGB=214,196,173 CMYK=20,24,32,0
- RGB=199,155,101 CMYK=28,43,64,0
- RGB=128,68,35 CMYK=51,78,98,22
- RGB=38,24,23 CMYK=77,83,81,66

本作品以细沙做背景色，色调温馨柔和，给人舒适、柔软的感受。以五颜六色的气球为点缀色，让画面更加活泼有趣，增强了整体色彩的对比。

- RGB=235,229,217 CMYK=10,11,16,0
- RGB=176,186,188 CMYK=36,23,24,0
- RGB=106,89,73 CMYK=63,64,71,17
- RGB=209,87,80 CMYK=22,79,64,0
- RGB=242,124,40 CMYK=5,64,86,0

本作品造型生动可爱，以小麦色做主调，给人更真实、自然、干净、环保的感受。绿色、黄色的点缀使画面更富生机。

- RGB=247,235,216 CMYK=5,10,17,0
- RGB=223,195,147 CMYK=17,26,46,0
- RGB=170,111,41 CMYK=41,63,96,2
- RGB=212,113,47 CMYK=21,67,86,0
- RGB=136,166,48 CMYK=55,25,96,0

朴实风格的平面广告设计技巧——画面要有深色颜色

如果画面多采用米色、沙茶色、麦色等浅色的话，背景色需要用较重的颜色。不然画面就显示出轻浮，无法给人稳重、踏实的感觉，也无法获得人的信任和依赖。

画面中有两块黑色，给人重量感，如果都为米黄色，画面就会显得有些轻浮，就会像黄沙一样，风一吹就会散。

光影效果的极致把控，让画面颜色过度丰富而不轻浮，给人朴素、自然、舒适的感受。

配色方案

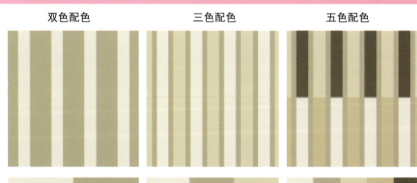

双色配色　　　三色配色　　　五色配色

朴实风格的平面广告设计赏析

6.10 浪漫

浪漫，富有诗意、充满幻想，是一种不拘小节的美妙感受。对于平面广告而言，通过颜色的变幻，能给人带来更多想象的空间和浪漫气息。

提到"浪漫"一词，人们首先想到的就是紫色。一般意义上的紫色，给人华丽、贵重、神秘的感觉，深受女性喜爱。浓烈的紫色散发出一种充满魅力和魔幻的吸引力，使观者为其倾倒。就如有些人生来就是绝色美女，有些色彩的存在就与美丽是同义词。神秘紫韵，明度和纯度都非常低，给人神秘的视觉感，它的应用让主体有一种稳重、优雅的美感。当然不仅紫色，还有粉色、玫红色、蓝色等有时也会表现出它优雅、浪漫的一面。

浪漫风格的平面广告设计往往很受女性的欢迎，情侣、恋爱中的人同样是这种风格的广大受众群。所以，这就决定了它所涉及的领域，包括香水、化妆品、饰品、服装、甜点、家装等。

浪漫风格的平面广告设计

设计理念：本作品中人物造型活泼，轻松跳跃，追求所想，给人十分轻松、愉悦的感受。

色彩点评：本作品大面积红紫色背景墙的使用，让画面充满魅力，看起来十分浪漫、亮丽和梦幻。

- 墙上的涂鸦，让画面十分生动有趣，同时充满了想象空间。
- 橙色、灰色到蓝色的过渡，搭配得非常和谐，给人轻松、活泼，又不失优雅的感受。
- 白色的创意文字，十分规整，使整体画面简洁生动。

■ RGB=255,202,229 CMYK=0,31,0,0
■ RGB=85,126,24 CMYK=73,43,100,3
■ RGB=43,57,32 CMYK=81,66,95,48
■ RGB=4,89,169 CMYK=91,67,8,0

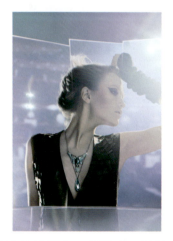

浓浓的淡紫色，营造出一种神秘、浪漫的氛围，人物造型性感、优雅，整体给人高端、大气、别致、经典的视觉感受。

■ RGB=221,224,239 CMYK=16,11,2,0
■ RGB=158,130,177 CMYK=46,53,12,0
■ RGB=86,68,132 CMYK=79,83,26,0
■ RGB=27,17,26 CMYK=85,88,75,67
■ RGB=188,149,168 CMYK=32,47,23,0

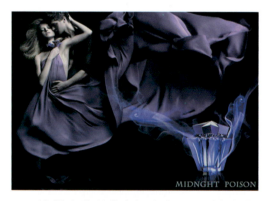

该款广告以紫色调为主，通过翩翩起舞的裙摆，使画面看起来浪漫、大气，配以黑色的背景，和些许的宝石蓝做点缀，给人一种优雅、高贵、魅惑的视觉感受。

■ RGB=211,177,192 CMYK=21,36,15,0
■ RGB=137,96,171 CMYK=57,69,3,0
■ RGB=76,58,120 CMYK=83,89,32,1
■ RGB=8,12,27 CMYK=95,93,74,67
■ RGB=9,8,132 CMYK=100,99,47,1

浪漫风格的平面广告设计技巧——流畅的线条元素

在作品中加入流畅的线条，能让产品、颜色显得更加柔美、优雅，更容易表现出浪漫的气息。以线为索引，能够引起人更深层次的遐想。

这是一款香水的广告，以紫色的线做背景，烘托出浪漫、优雅、神秘的气息。

杯子中加入流畅的线条元素，让作品更加性感、柔美、优雅，更容易吸引消费者的注意力。

配色方案

双色配色　　　　　三色配色　　　　　五色配色

浪漫风格的平面广告设计赏析

6.11 坚硬

坚，牢固、结实。硬，坚固、坚实、坚如磐石。

坚硬风格多以颜色的明度为主要依据。坚硬风格的广告设计大多以黑白灰色呈现，搭配少许较低明度的蓝色、红色、黄色、绿色等，整体色调偏冷，给人沉稳、冰冷、坚硬的感受。黑色，深沉稳重，有时还会带有神秘的感觉。暗灰色，给人稳重、坚实的视觉感受。银灰色，明度适中，是一种贵金属的色彩，用来表现主题出众、脱俗的特性。白色，纯净干练。

坚硬风格的广告有两方面特性：一方面，稳定、牢靠、坚固，品质有保障，值得信赖；另一方面，冰冷、冷酷、肃穆、低沉。

由于这些特性更贴近男性，所以坚硬风格的广告多用于男士广告，以彰显男性帅气、英朗、优雅的气质，如电子产品、汽车、手表、眼镜、服装、护肤品、烟、酒等。当然，画面中出现女性，则会出现更冲突、更夸张的画面感受。

坚硬风格的平面广告设计

设计理念： 发散式的构图，以酒瓶为中心，通过冰块大小、形状和位置的变化，给人以冰冷、坚硬且富有动感的视觉感受。

色彩点评： 以黑色为主色调，配以黑白色，通过丰富的色彩层次变化，给人深沉、稳重、坚硬、冰冷、魅惑、神秘的感受。

❶瓶身上的红色，让画面显得更加神秘、诱人。

❷发散式构图，让画面层次丰富，并与背景很好地融合。

❸下面的标题文字十分规整，使画面更加简洁。

▢ RGB=248,249,248 CMYK=3,2,3,0
▪ RGB=44,44,50 CMYK=82,78,69,48
▪ RGB=3,3,3 CMYK=92,87,88,79
▪ RGB=68,10,17 CMYK=62,97,90,59

该作品以金色、银色、黑色为主，金色、银色作为金属色，给人坚硬、出众、脱俗的视觉感受。黑色给人硬朗、沉稳、神秘的感受。

▢ RGB=254,254,254 CMYK=0,0,0,0
▪ RGB=226,187,120 CMYK=16,31,57,0
▪ RGB=199,141,80 CMYK=28,51,73,0
▪ RGB=38,34,31 CMYK=80,78,79,60
▪ RGB=7,7,7 CMYK=90,86,86,77

黑白灰三色做主色调，给人十分复古、怀旧、有个性的感受。黑色让画面看起来更加硬朗。

▢ RGB=255,255,255 CMYK=0,0,0,0
▪ RGB=219,219,219 CMYK=17,13,12,0
▪ RGB=151,151,154 CMYK=47,39,34,0
▪ RGB=110,111,113 CMYK=65,56,52,2
▪ RGB=1,0,6 CMYK=93,90,84,77

第 6 章　平面广告设计的视觉印象

坚硬风格的平面广告设计技巧——加入一抹亮色

黑白灰本身无色彩倾向，如果坚硬风格全采用黑白灰这三种颜色，可能会造成画面呆板、无聊，如果加入一些其他颜色，让画面有点色彩倾向，有亮点将更容易吸引人的注意力。

绿元素的加入让画面更加明朗，人们的视野更加开阔。

红色打破了原有画面的沉闷，让画面气氛更活跃，更容易吸引人的注意力。

配色方案

双色配色　　　　　三色配色　　　　　五色配色

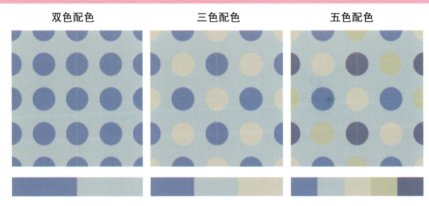

坚硬风格的平面广告设计赏析

6.12　纯净

　　纯净，是指无污染，单纯纯洁。这类广告从视觉上给人干净、清爽、纯净的感受。纯净风格的广告多为白色，干净纯洁。也可指其他明、纯度较高，没有杂色的颜色，其中以白色和蓝色的搭配最为常见，蓝色的纯度一般较低，令人舒畅而心旷神怡；明度较高，给人一种明快、清爽的感受。与白色的搭配十分巧妙，醒目而又不张扬，给人清新、舒适、干净、纯洁的感受。

　　纯洁风格的广告，一般有以下特点：简洁性，广告一目了然；简洁明确，让人在一定距离外就能看清所要宣传的事物。准确性，广告能准确地向受众传达出广告的主题。创意性，这类广告的产品大多造型新颖、创意独特，画面节奏讲究动静结合、虚实相生、纵横曲直，在视觉上给人以美的享受。

纯净风格的平面广告设计

设计理念： 本作品运用羽毛这一元素，对主体进行衬托，给人以轻盈、纯白、圣洁、无瑕的视觉感受。

色彩点评： 本作品以白色和灰褐色作为搭配。白色，干净纯洁；灰褐色，低调沉稳。整体给人纯粹、圣洁、高端、大气的视觉感受。

① 作品运用褐色和白色，形成鲜明的对比，让白色显得更加纯白、圣洁，突出它所带给人的视觉感受。

② 合理的颜色配比，使主体更加鲜明、突出。

③ 规整的文字排版，让版面简洁生动。

- RGB=244,247,238 CMYK=6,2,9,0
- RGB=148,145,136 CMYK=49,41,44,0
- RGB=111,84,63 CMYK=60,67,77,20
- RGB=19,16,9 CMYK=85,82,89,73

低明、纯度渐变的背景，配以较高明度的黄色和绿色，给人以自然、清新、干净的感受。

将文字和产品平行摆放，增强了画面的空间感，让该广告显得更加独特。白色背景结合文字创意，使得作品简单明了、清晰易懂，给人简单、纯粹的感受。

- RGB=230,235,219 CMYK=13,5,17,0
- RGB=246,245,221 CMYK=6,3,18,0
- RGB=235,191,16 CMYK=14,29,91,0
- RGB=103,125,122 CMYK=67,47,51,1
- RGB=72,104,14 CMYK=76,51,100,14

- RGB=255,254,241 CMYK=1,1,8,0
- RGB=64,63,58 CMYK=75,70,72,37
- RGB=89,141,168 CMYK=69,38,28,0
- RGB=95,26,14 CMYK=55,94,100,45
- RGB=129,69,16 CMYK=52,77,100,22

纯净风格的平面广告设计技巧——增添一抹绿色

为纯净风格的广告增添一抹鲜活的绿色,会使广告更加富有生机,显得更加舒适、养眼,给人清爽、自然、舒适的感受。让作品更能吸引人的注意力。

一抹纯净的绿色,让版面更加清新、生动、贴近生活。

绿色使作品更活跃,给人无限的生机感。

配色方案

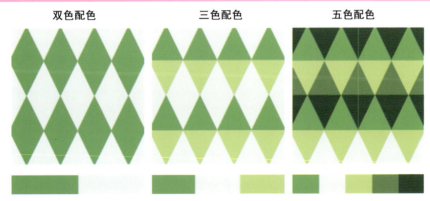

双色配色　　　三色配色　　　五色配色

纯净风格的平面广告设计赏析

6.13 复古

复古,与潮流是相对的。复古不代表古板、土气,而是一种引领复古潮流的新风尚。

复古风格的广告设计往往是抱着一颗怀旧的心情,运用复古的色彩元素,呈现出复古、时尚的视觉感受。

复古风格分为两大流派,即巴洛克风格和洛可可风格。巴洛克风格追求一种繁复夸饰、富丽堂皇、气势宏大、赋予动感的境界,多应用于饰品、礼服、靴子的设计。洛可可风格不像巴洛克那样色彩强烈,装饰浓艳,偏向明快纤巧的色彩,十分精致。多应用于服装、帽饰等。

复古风格的广告设计大多采用暖色调,如黄棕色、红色、黄色、孔雀石绿等,给人故事感与年代感,较易树立历史悠久、岁月沉淀、永恒经典的品牌形象。

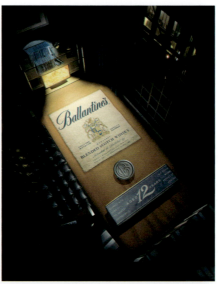

复古风格的平面广告设计

通过名人名画来吸引受众的注意力,改变经典形象,增强了画面的趣味性。

色彩点评:本作品整体采用黄、棕色调,质朴、华丽,给人稳重、怀旧、复古的视觉感受。

🎨 作品构图排版规整,均位于中轴线上,给人以平衡、踏实、稳重的感觉。

🎨 利用世界名画,很容易提升品牌的知名度。

🎨 精致的创意文字,增加了画面的感染力。

- RGB=189,177,152 CMYK=32,30,41,0
- RGB=222,194,96 CMYK=19,25,69,0
- RGB=105,78,43 CMYK=60,67,92,26
- RGB=50,45,42 CMYK=77,75,76,51

设计理念:画面中的蒙娜丽莎都闻到了咖啡的香气,竖起大拇指,默默地点赞,

该作品创意独特,简洁明快,以黄褐色做背景色,给人以稳定、低调、朴实的感受。整体色调偏暖,给人以舒适、温暖的视觉感受,较易赢得消费者的信赖。

- RGB=194,128,42 CMYK=31,57,92,0
- RGB=93,71,55 CMYK=64,69,78,30
- RGB=18,131,97 CMYK=84,37,74,1
- RGB=181,33,37 CMYK=36,99,98,2
- RGB=251,244,169 CMYK=6,4,43,0

该作品运用棕色与绿色,纯度较低,搭配以复古的花纹样式,给人以华丽、典雅、高端、大气的视觉感受。

- RGB=231,224,201 CMYK=12,12,23,0
- RGB=116,145,84 CMYK=62,36,79,0
- RGB=182,115,67 CMYK=36,63,79,1
- RGB=6,7,6 CMYK=91,85,87,77
- RGB=52,80,8 CMYK=81,58,100,31

复古风格的平面广告设计技巧——突出风格个性

 现今市场上流传的复古风格纷繁复杂,被统称为复古风格。如果想要把作品做得更精致,那就要有精准的风格划分,这样会让大众更容易记住,并形成领先的品牌风格与形象。

复古风格,色彩饱和度较低,风格独特,耐人寻味。

独具特色的英伦复古风格,彰显绅士魅力。独特的英伦格子,品牌概念鲜明,让人记忆深刻。

配色方案

双色配色　　　　三色配色　　　　五色配色

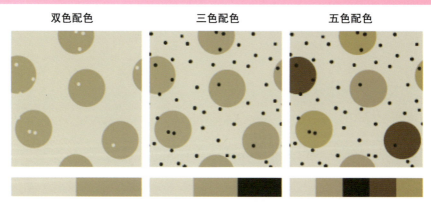

复古风格的平面广告设计赏析

6.14 设计实战：化妆品广告色彩的视觉印象

◎ 6.14.1 化妆品广告色彩设计说明

平面广告中色彩的运用：

平面广告中的色彩运用是广告传递情感的人性化表现，独具特色的语言表达，既能够带来赏心悦目的视觉感，又能装饰商品来吸引更多的消费人群。

商家要求：

商家对该款化妆品平面广告的色彩要求是把握色彩所创造出的冲击力、色彩的艺术感染力和色彩对消费者产生的情感反应，并且设计系列产品。

解决方案：

通过商家所提出的要求进行平面广告设计，可以通过一种产品以不同色彩来表现出不同的丰富情感，让消费者通过色彩就能体会到商品的"口味"，这样不仅能够扩大宣传力度，还能够强化人们对商品的认知度。

特点：

- ◆ 能够带来强烈的视觉冲击感。
- ◆ 能够赋予广告独特的个性。
- ◆ 色彩的明暗掌握，可以更好地划分层次感。
- ◆ 具有深层次的审美愉悦性。

◉ 6.14.2　化妆品广告色彩设计分析

自然感的平面广告视觉印象	分　析
 设计师清单： 	● 本无情感的色彩与生活用品结合在一起增添了丰富的情感元素，高明度的绿色给人以沉稳和信任的感觉。 ● 背景与广告产品的统一用色，构成了相辅相成的韵律，让人产生更加和谐的视觉感。 ● 广告的饱满设计，体现出充实的美感，更加能够丰富观赏者的眼球。

浪漫感的平面广告视觉印象	分　析
 设计师清单： 	● 平面广告的粉色与绿色结合，视觉冲击给人带来的强烈吸引力，更好地突出了主题形象。 ● 背景低明度色彩与产品高明度色彩的对比，既能相互衬托，又能塑造出产品的完美感。 ● 颜色的深浅叠加给平面广告塑造出完美的空间感和层次感，再加上花瓣的点缀，使画面感瞬间充满浪漫的气息。

清爽感的平面广告视觉印象	分　析

- 色彩是最能够表达人心情的元素，也能够直接影响观赏者对广告产生的印象，而蓝色的主体能够体现清爽的舒适感和起到镇定人心的作用，是一种不容忽视的色彩运用。
- 背景采用不同明度的色彩加强画面空间的层次，也使主次更加明确，给观赏者带来简洁、清晰的视觉效果。
- 飘忽灵动的彩带，使画面富有强烈的生机，也能够增强信息的传播效果。

设计师清单：

火热感的平面广告视觉印象	分　析

- 色彩是平面广告信息的外在传播，如画面使用的红色主体色，能够增强画面的饱满度，又能够加大文字的宣传力度。
- 红色背景与绿色产品的互补搭配，使画面看起来更加融合，外加金黄色彩带的调和，更加起到"画龙点睛"的作用。
- 热烈的红色再添加一抹高阳的点缀，使广告设计更加温馨、喜庆。

设计师清单：

高贵感的平面广告视觉印象	分 析
 设计师清单： 	● 色彩的使用与把握是提升品牌的认知度和辨别度的最好元素，本则广告采用的紫色不仅能够给观赏者带来浪漫的气息，还能够凸显出高贵的气质。 ● 背景采用由两侧向中心逐渐递减的渐变手法，为广告背景创造出充裕的深度感，也使画面看起来不会显得过于拥挤。 ● 平面广告的整体采用紫色、绿色、黄色三种色彩组合运用，将色彩的明暗以递减的形式排列，成功地拉伸了画面空间的距离感。
温馨感的平面广告视觉印象	分 析
 设计师清单： 	● 平面广告中色彩生动的运用，不仅能够美化商品，还能够刺激观赏者的视觉神经，引起他们的购买欲望。如，画面中的橘红色所带来的强烈感染力，能够有效地引导观赏者的目光。 ● 背景采用单一的渐变色和显示屏幕来烘托出广告产品的自然纯净，也能在情感上与消费者产生共鸣。 ● 画面中的字体是广告产品的最直接表达，可以在第一时间引起人们的注意。

第7章 平面广告设计的秘籍

本章主要是讲述一些设计中常出现的问题和平面广告设计技巧,比如思维创新的永恒表达、如何做好主题的传播、怎样用细节打动人心、如何巧妙地突出平面广告设计的层次感等。

- ◆ 做好主题的传播就要将层次分明,让广告设计与消费者产生共鸣。
- ◆ 想要用细节打动人心就要将画面进一步刻画,能够给人留下深刻的印象。
- ◆ 层次感的平面广告设计画面拥有较强的空间感。

7.1 轻松把握色彩的技巧

在平面广告设计中色彩是不可缺少的因素，色彩运用的优劣程度决定着广告效果的好坏，而且会根据色彩给人带来的不同心理感受来达到广告宣传的目的。

本作品是以插画的形式设计的花店平面广告设计。

- 画面以俯视的形式来表现，在视觉的错觉下将人定位成花柄，增强空间立体感，亦使画面极具创造力。
- 蓝灰色的背景衬托着饱和鲜明的花束，不但没有形成冲突感，反而让人感觉更加具有融合性。
- 画面下部的白色丝带条幅显得更为精致小巧，既能丰富画面又不会显得突兀。

本作品是关爱动物公益平面广告设计。

- 该平面广告主题明确、内容清晰，极大地吸引了读者的注意力，能够更有效地体现广告宣传意义。
- 画面采用上下结构构图，小巧的文字占有画面的1/4，而图案占有画面的3/4，令主题更加突出。

本作品是以印度象头设计的创意平面广告设计。

- 该则广告采用报纸、文字、折纸、颜色等多种元素进行组合，既丰富了画面，又显得生动形象。
- 既具体又有些抽象的造型给观看者带来无穷的想象和丰富的视觉感，以及阴影的衬托使画面空间感增强，也令画面的魅力瞬间凸显出来。
- 红色、黄色、绿色、蓝色等多种颜色，具有很强的吸引力。

7.2 彰显强烈文字诉求的平面广告设计

文字的表达在平面广告中是不可缺少的一部分,而文字的排版也是对视觉传播的一种表现,因此在平面广告设计中不可轻视文字的编排。

本作品是巧克力酒类饮品的平面广告设计。

- 用文字组织成的瓶体造型,增添画面的表现力度,使画面更加具有魅力。
- 简单的造型却显示着创新的思维感,运用文字将画面、图形一一地彰显出来,凸显出干练的优越性。
- 褐色、黄色、白色三种颜色交织分配,能发挥出其各自所具有的独特性。

本作品是狗粮创意文字平面广告设计。

- 画面展现的是一个室内餐厅场景,3D字体的桌面植入广告宣传主题,更加形象地突出产品,直观而趣味。
- 对称形式的构图是优秀平面设计的最基本视觉感官表现。画面空间以狗宝为中心轴,以桌子向两侧延伸,使空间既有立体的形式美感,又带来视觉扩容感。

本作品是音乐主题的平面广告设计,主要形式是将多元素进行拼搭组合的精彩画面。

- 画面以中心处的钢琴为主,直接突出广告主题,夕阳与烟雾交织的云海背景使得画面空间更加梦幻、神奇。
- 边角处凸显的文字标明不仅增加了广告宣传力度,也为画面起到画龙点睛的作用。

7.3 思维创新的永恒表达

平面广告设计的创意思维可以从这一点出发：光电增强画面的质感、幻觉和光效应等，设计也不再受以往的束缚，主要表现意象和主张创造力。

本作品是蛋糕主题的平面广告设计，现实与梦幻的结合构成浪漫的景象。

- 夏日浪漫的花田给人带来多姿多彩的美妙景象，使画面更具吸引力。
- 夸张的蛋糕造型，令画面更具有冲突性，也扩展了画面的视觉空间。
- 画面整体以暖色为主，既凸显出主题的温馨和夏日的热情，也能够激发观察者与画面的亲切感。

本作品是椰子朗姆酒的创意广告设计，造型简易却富有丰富的创新意识。

- 图案、造型、文字、颜色等元素结合成的画面，令画面简单易懂，更清楚地突出广告主题。
- 将椰木酒桶一分为二，随之流淌的液体恰好迎合了广告主题，使其宣传更具明确性。
- 明度不同的红色方条是画面中最明显的颜色，它的表现力也使其文字能够更加突出地展示出广告产品的特性。

本作品是五金创意平面广告设计，夸张又幽默的表现手法使广告更有突破性。

- 画面将人物造型、产品、颜色、文字等结合，简单不烦琐，具有别具一格的韵律感。
- 苗条的身姿拥有一双男性健硕的胳膊，烘托出广告产品外表富有柔美感，内在却更有"实力"。
- 湖蓝色的背景与橘红色的衣服形成鲜明对比，可以增添画面的视觉美感。

7.4 浅谈时代主流的广告魅力

平面广告设计是一种商品信息的传播，其目的是激起消费者购买欲望。富有时代感的平面广告设计要求，是具有个性化、地域风情以及人性化，在设计中能够很好地体现时代的变化。

该作品是以惊讶为主题，为鞋子创作的平面广告设计。

- 金黄色的头发与湖蓝色的服饰构成鲜明对比，让人眼前一亮，能够引起人们注意。
- 当人们观察到此广告时，首先会被这惊讶的表情所吸引，再经过仔细观察此画面，是由广告产品与人物的搭配而成，让人们形成一种视觉的错觉美感。
- 右下角富有创造性的字体，给人带来别开生面的视觉感，使画面整体更加具有审美性。

该作品是为产自依云小镇的矿泉水进行的平面广告设计。

- 背景采用北极雪来衬托，蔚蓝的天空、清澈的湖水给人一种天然、无污染的纯净享受。
- 设计师将空间画面分为三个部分进行表现，背景、瓶体造型和文字介绍，其完美的融合使画面既丰富又具有层次感。
- 画面中文字的增加，巧妙地突出品牌形象，又为人们起到向导的作用。

该作品是棒球LOGO的平面设计。

- 画面在中心处一分为二，将褐色分成深浅两个部分，又将棒球手套与香蕉相互结合，使其能够得以融合，令平面广告既有创新的时代性，又具有层次的统一性。
- 整齐有序的字体编排，能够加强广告主题的传播、突出主题，起到良好的宣传作用。

7.5 画龙点睛的巧妙手法

平面广告具有快速传达理念的作用，能够给观赏者带来非常醒目、强烈的视觉感受。平面广告中的点睛之笔大多表现在图形与色彩的完美组合上，商家借此达到销售的目的。

该作品是对著名酒品进行的平面广告设计。

- 采用柔和的灰色作为空间的主体色调，又利用明暗的变化给人们形成三维空间的视觉感，让画面更具层次性。
- 画面空间采用爆破的特效手法凸显出产品添加成分，不仅能够增强广告宣传力度，而且使广告设计更具突破性。
- 空间底部采用加深背景色的手法凸显出文字说明，使其更加醒目。

该作品是对望远镜做宣传的平面广告设计。

- 画面采用野外景观做背景，不仅突出产品使用价值和适应环境强的特性，又间接地突出了产品的质量。
- 将小动物设计在镜头前，这样夸张的表现手法是为了突出产品所具有的超高清晰度，让其观察到远处的景象犹如在眼前。

该作品是以微笑为主题，为动物园创作的平面广告设计。

- 画面给人呈现的是人类与动物和谐相处的景象，也从另一个角度让观赏动物园的人们能够微笑面对动物、爱护它们。
- 字体是每个平面广告当中不可缺少的部分，它的表达可以优化广告宣传目的。

7.6 怎样做到合理统一的构图形式

在平面广告设计中想要设计出合理统一的构图形式就要把握好画面的表现手法，精确运用和谐、对比、对称、平衡、比例、重心和韵律，在此基础上描绘出精美的画面。

该作品是为眼镜设计的创意型平面广告设计。

- 该作品选用三维室内空间作为广告设计背景，可以扩充人们的视觉感官。
- 画面采用插画形式作为眼镜展示模特，既能够增强画面的艺术性，又能凸显出广告产品的独特性。
- 选用白色细线条牵拉字体，它随意地展示犹如一个个灵动的木偶，可以自由操控。

该作品是为花生食品创作的趣味性平面广告设计。

- 平面广告选用两头大象争抢花生来增强画面的戏剧性，增强了画面的趣味性。
- 画面左下角显示出商品包装形态与产品内容，能够让观赏者对广告产品得到详细的了解。

该作品是为城市绿化创作的平面广告设计。

- 作品空间展现的是城市景象，高楼大厦、平坦的道路，灰蒙的天空，让人增强城市环境的危机感。
- "保护环境，从自我做起"，将卷起的道路铺成绿化的草坪，让环境焕然一新，让天空变得蔚蓝清澈。

7.7 符号所带来的视觉信息

符号所彰显的平面广告设计，要掌握好空间的大小、远近，将其所要使用的元素合理搭配，令画面产生一种微妙感，让富有张力和动感的趋势完美地彰显出来。

本作品是为快递公司创作的平面广告设计。

- 作品采用简约的设计手法，较为直接地展现出广告所要展现的内涵。
- 画面由上下两个部分组成，选用两双手展现出送货人与接收人相互之间的关联，也暗示快递速度和友好的服务态度。
- 字体的编排与画面整个风格较为统一，既能够突出产品的标志，又能够使画面的表达更加完整。

本作品是为一款清洁剂创作的平面广告设计。

- 采用海景作为广告设计的主体画面，可以凸显出广告产品所承载的清新感。
- 漆黑的海景喷上产品后瞬间呈现海阔天空的视觉感，可见产品功效的强大，也可以增加画面空间的层次感。

本作品是为水果店设计的趣味性平面宣传广告。

- 设计师选用表情符号来增强画面的表现力度，将水果刻画出肉肉的小脸，可爱至极，让人忍不住要动手摸摸。
- 画面空间采用虚实的表现手法来分清空间的层次感，也令空间看起来较为清爽、舒适。

7.8 如何做好主题的传播

平面广告的主题可以从多个角度出发，社会、心理、文化和美感等，而且广告主题要与服务内容相关联，主次分明地表达主题信息，较容易引起消费者的共鸣。

本作品是为公益的创意平面广告宣传设计。

- 作品将画面定位在消防场景，将主题凸显得更加严肃。
- 画面中的消防人员一人救助多名被困群众，凸显出他的正义感，也暗示出消防人员的辛苦、艰辛。
- 用这样一个着火场面作为公益广告宣传是为了警醒人们多注意身边的安全，避免引起各种事故的发生。

本作品是为轮胎创作的夸张形式平面广告设计。

- 一辆汽车，轮胎质量的好坏和人身安全有着很大关系，它的质量与磨损程度直接影响着车辆加速、转弯时的性能。
- 将游泳运动员设计成轮胎造型，再将此展现在水面上，暗示着轮胎具有较强的抗水防滑的性能。
- 右上角采用黄颜色的字表明产品的品牌，而下面所呈现的小字体凸显出产品最主要的性能，这样直接的宣传，可以让观赏者更加熟知产品的特性。

本作品是为防噪音耳机创作的平面广告设计。

- 画面使用黑暗的空间来表示噪声给人们所带来的消极影响，也暗示对噪声的厌恶感。
- 用钟铃时刻警示人们不要制造噪声对环境造成污染，而设计的地窖也是寓意耳机的良好隔绝性。

7.9 创造出视觉语言的形象表达

平面广告设计所带来的视觉语言主要是由空间图形所传播出来的，有着良好的信息传播功能。图形在广告设计中是最具吸引力的视觉因素，能够产生强烈的视觉震撼力。

本作品是为动物园宣传创作的平面广告设计。

- 空间选用虚景作为"基底"、实景树木作为图案，在无形与有形之间形成空间的层次感，使画面表现得较为充实饱满。
- "美丽的复活节"是右侧创意文字的体现，与巢穴中的蛋不谋而合，暗示着生命的延续。
- 动物园是多种动物的生活空间，而右下角LOGO设计恰好迎合了主题，白色象体采用负空间展现出犀牛、长颈鹿等动物的存在。

本作品是为功能性饮料创作的平面广告宣传设计。

- 画面给人的第一感觉就是狮子所呈现的威武感觉，狮子本就给人一种强劲有力的感觉，而它所呈现的这种反应也恰好突出了产品的风格。
- 红色与橘黄色具有较强的刺激性，而且还给人一种热烈、暖意的感觉，画面使用这两种颜色相搭配，是对广告内容最好的表现。

本作品是为蛋糕创作的平面广告设计。

- 画面将蛋糕平均分成两半，向左右分别以45°角摆设，营造出一种犀利的画面感。
- 紫红色渐变的背景产生一种特殊的视觉效果，看起来柔和、典雅，又给人一种神秘的感觉。
- 中心处字体弧度的彰显，使画面的形象元素更加完善，下部小巧的字体则对品牌起到一个很好的突出作用。

7.10 形神兼具的艺术感染效果

形神兼具的艺术感染效果在平面广告设计中不单单是具有审美价值，还蕴含着广大的信息传播功能，更能创作出更有品味的作品。

本作品是女子健康美容会所的平面广告设计。

- 背景选用粉色来铺垫，给人形成柔和、宁静的浪漫感觉，是大多女性的钟爱。
- 空间画面以向上蔓延的曲线和女性的脚来展现美容会所带来的神奇转变，这样的凸显方式可以加大广告的宣传力度。
- 文字的融入，令上下构图的视觉感更加明显，亦对广告作了详细的说明介绍。

本作品是对捐赠公益广告创作的平面广告设计。

- 画面采用单一的色调能够更好地衬托出空间的主体。
- 将衣物卷式摆放和折叠摆放，给人形成一种寿司的错觉感，让画面看起来既整洁又有艺术感。
- 文字与商标的标识给人以清晰的视觉印象，简洁、易懂。

本作品为剃须刀创作的平面广告设计宣传。

- 将带有绒毛的动物设定为胡子，大胆创新的设计手法更能凸显出画面的艺术性，在突出趣味性的同时，也向受众展示出了产品的性能。
- 右下角对产品进行写实的描述，可以增加广告设计的真实性。

7.11 直击心理的平面广告设计

创意是平面广告设计中最有诱惑力的设计，也是最受关注的设计，它的一个小细节就能给人带来持久的震撼，让人回味无穷。

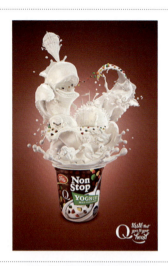

该作品是为酸奶创作的平面广告设计。

- 背景采用赭石色向中心渐变，形成一个有深度感的视觉空间。
- 画面以白色酸奶创作出较为奇妙的海底世界，增强了画面的趣味性，也成功地满足了观赏者好奇的心理需求。
- 白色的字体与酸奶融合，使画面看起来更加具有统一性。

该作品是为洗衣机创作的平面广告设计。

- 黑色的背景给人呈现较为神秘、深邃的感觉，也可以更好地突出其他元素的魅力。
- 设计师以一个妇人灌篮形式，将衣物投入洗衣机，来表现出洗衣机的质量和对重物的承载能力。

本作品是音乐主题的平面广告设计。

- 空间采用速写的形式勾勒出一幅女人画像，看似简练却有丰富的艺术韵味。
- 画面中的字体采用与音乐相关的元素拼搭而成，为画面增添了立体感。

如何表现插画形式的平面广告设计

插画作为一种艺术形式，是图形创作、图形表达等知识的结合。插画形式的平面广告设计不仅给人带来丰富的画面感，而且还给人带来无穷的想象空间，具有一种视觉创新的独特性。

本作品是明信片的平面广告设计。

- 画面采用邻近色与对比色的结合构成空间的立体氛围，也让人的视觉感觉更加扩容。
- 椭圆形的黄色光圈犹如聚光灯的光影，将内部的人物突出得更为明显，也成为引领人们视线的向导。
- 在插画形式的平面广告设计中，将文字视为点睛之笔，不仅能够突出主题，还能够丰富画面的视觉感。

本作品是为自行车电影节创作的平面广告设计。

- 自行车电影节是对自行车运动的促进和发展，鼓励以环保方式营造一种轻松、快乐的生活氛围。
- 空间画面将放映带与自行车轮胎融为统一体，让画面看起来更具艺术性的张力和饱满性。
- 设计的文字说明可以加深主题印象和画面的详细表达。

本作品以插画形式创作出葡萄酒平面广告设计。

- 画面空间以高脚杯为主体物，将多种造型文字进行拼搭组合来丰富画面视觉感，并且还对广告设计起到详细解说的作用。
- 蓝色背景具有清新、凉爽的感觉，给人带来平静、理智的感觉。

7.13 用细节的灵动性打动人心

想要设计出打动人心的平面广告设计，就要从细节上入手，通过图像、文字、色彩等元素所传达出的视觉形象来突出所要表达的理念特点，给人留下深刻的印象。

本作品是为运动饮料创作的平面广告设计。

- 画面以一个正在跑步的运动员为主体，再将其进一步地刻画，来加强画面形象视觉的表达。
- 运用黄色、绿色的光线打造出风速的感觉，也能烘托出广告产品给人带来的力量感。
- 文字在广告设计中能够起到解释说明的作用，也使画面看起来更加完整。

本作品是微波炉系列创意平面广告设计。

- 背景采用立体的三维空间环境来扩展人们的视觉感，令广告设计具有充实的层次感。
- 画面为中心式构图，能够瞬间突出主题。同时生动的卡通形象能够烘托出充满活力的氛围。
- 右下角是广告产品实体的表现，使产品得到更好的展现，同时也与主题相呼应。

本作品是为动物保护协会创作的平面广告。

- 画面中将数种不同的玩具融合在一起构成一个猫咪图案，也暗示着动物是儿童最美好的玩伴，不要伤害动物，更不要磨灭儿童纯真的笑容。
- 多种色彩组合的画面，可以主导人们视线的流动，引发人们对色彩好奇心理。
- 渐变的光晕背景，将广告设计的主题更为直接地表达出来。

7.14 如何巧妙地突出平面广告设计的层次感

平面广告设计的层次感主要是掌握好空间的主次、远近、明暗、虚实、大小、前后等关系，并将其相互融合，使之更具整体统一性。

该作品是为瓷砖创作的平面广告设计。

- 背景采用渐变形式的绿色光晕，打造出光照的透视感，既能增强空间的立体感，又能突出中心主题。
- 图形采用创意的立体三角，它的独特设计让人在不同的观看视角体会不同的享受，增强了平面广告设计的艺术价值。

该作品是为运动品牌设计的创意平面广告。

- 设计师运用暗示的手法来表现内容。将人们的工作区域视作一个鸟笼，将门打开、放飞资料，暗示人们应适当地休息并牵引出主题。
- 资料由小到大的渐变牵引着商标的出现，成功引导人们视线对此关注，给人留下深刻的视觉印象。

该作品是为油漆创作的平面广告设计。

- 使用油桶打造成一个三维空间，创作出一个油漆形式的室内环境，将油漆光滑的质感以艺术的手法呈现出来。
- 镜面投影的设计给画面增加强烈的立体感，让画面空间显得较为宽阔，不会造成拥挤的感觉。
- 文字的编排增强了画面的层次感和美感，也加深了主题给人形成的视觉印象。

7.15 带你感受一形多意、一意多形的平面广告设计

一形多意、一意多形的平面广告设计主要是对广告设计的一个提升，以及对主题形象的一种升华，能够让平面广告带来更强烈的冲击力。

本作品是户外雪地运动服的平面广告设计。

- 为一种商品创作出多种不同的平面广告设计，能够分别展现出广告产品所承载的内涵与功能性。
- 同种景象采用不同人物分别来表现产品的耐寒、防湿和高质量品质，多形式表现可以加深产品印象。
- 简洁、醒目的文字，优化了广告宣传，具有较强的可读性，加强了画面的视觉效果。

本作品是为玩具店设计的创意平面广告。

- 空间采用插画形式来表现，既增强了画面的艺术效果，又拥有较强的趣味性。
- 每个画面布局都有不同的色彩、景象与其相对应，给人整洁易懂的感觉。

本作品是为耳机创作出的平面广告设计。

- 广告设计分别采用，绿色、粉色、褐色三种不同颜色作为背景，令广告设计更加多姿多彩。
- 小巧的耳机采用不同创意造型，生动地表现出它可塑的魅力。
- 简洁明了的画面，能够瞬间打动人心，充满时代意识的新奇感。